U0110845

大展好書　好書大展
品嘗好書．冠群可期

象棋輕鬆學
17

象棋簡易殺著

吳雁濱 編著

品冠文化出版社

前　言

　　象棋是一門古老而又充滿智慧的藝術。列寧說「象棋是智慧的體操」，當然他指的是國際象棋，其實這兩個棋種有異曲同工之妙。

　　少年兒童學習象棋，不僅可以陶冶情操，還可以從妙趣橫生的棋局中體驗到生活的樂趣。初學象棋從哪裡入手比較好呢？——殘局，因爲殘局子少易悟，殘局中的「殺著」是象棋的基本功之一，要想把象棋學好，就必須要練好基本功。

　　本書從實戰對局中精選並改編出2~3個回合成殺的「簡易殺著」，這些棋局簡單易懂，著法引人入勝，充滿了藝術感染力，特別適合象棋初學者、象棋培訓班的學員、兒少習棋者練習。

編者

目 錄

 第1局

著法（紅先勝）：

1.俥三進二　　將6退1

2.俥三平四!　將6平5

3.炮二進三

連將殺，紅勝。

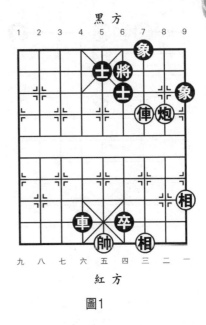

圖1

 第2局

著法（紅先勝）：

1.炮四平五　　士4進5

2.兵四平五　　將5平6

3.兵五進一

連將殺，紅勝。

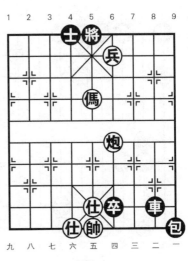

圖2

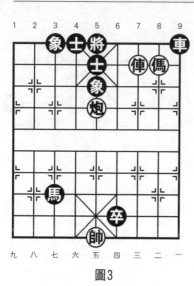

圖3

第3局

著法（紅先勝，圖3）：

1.俥三進一！　車9平7

2.傌二退四　　將5平6

3.炮五平四

連將殺，紅勝。

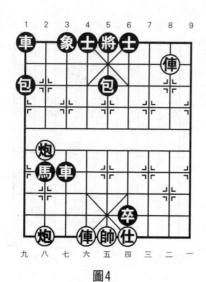

圖4

第4局

1.俥六進九！　將5平4

2.前炮進五　　車1平2

3.炮八進九

連將殺，紅勝。

 ## 第5局

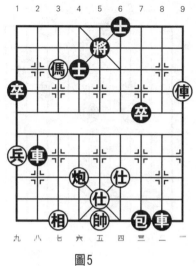

圖5

著法（紅先勝）：

1.俥一平五　將5平6

2.馬七進六　將6進1

3.俥五平四

連將殺，紅勝。

 ## 第6局

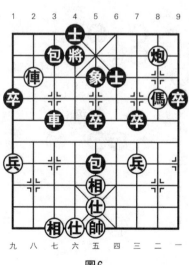

圖6

著法（紅先勝）：

1.傌二進三　士4進5

2.俥八平六！　將4進1

3.傌三退四

連將殺，紅勝。

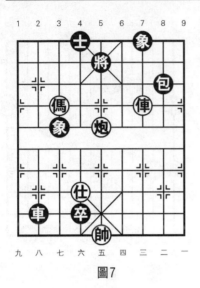

圖7

 第7局

著法（紅先勝，圖7）：

1.俥三進二　將5退1

2.傌七進五　士4進5

3.俥三進一

連將殺，紅勝。

圖8

 第8局

著法（紅先勝）：

1.傌五進三　將5平6

2.炮五平四　車5平6

3.傌四進五

連將殺，紅勝。

 第9局

著法（紅先勝）：

1.傌七進八　將4退1

2.俥七進四　將4退1

3.俥七平五

連將殺，紅勝。

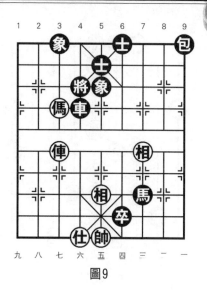

圖9

 第10局

著法（紅先勝）：

1.俥八平六　將4平5

2.炮七平五　將5平6

3.俥六平四

連將殺，紅勝。

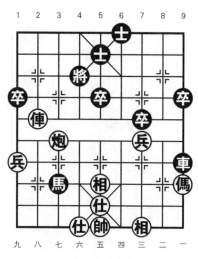

圖10

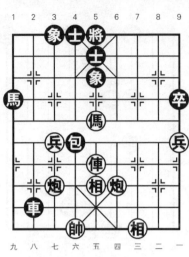

圖11

 第11局

著法(紅先勝,圖11):

1.炮七進七! 象5退3

2.傌五進四

連將殺,紅勝。

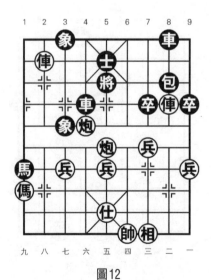

圖12

 第12局

著法（紅先勝）:

1.俥二進一! 車8進2

2.俥八退一 車4退1

3.炮六平五

連將殺,紅勝。

 第13局

著法（紅先勝）：

1. 俥二退一　將6進1
2. 傌四進三　馬6進8
3. 俥二平四

連將殺，紅勝。

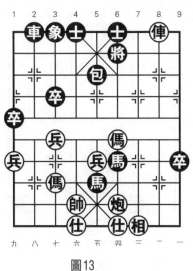

圖13

 第14局

著法（紅先勝）：

1. 俥三平四　將6平5
2. 俥四平五　將5平4
3. 俥五平六

連將殺，紅勝。

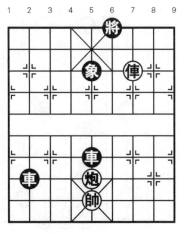

圖14

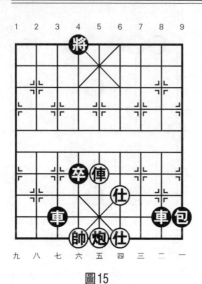

圖15

第15局

著法（紅先勝，圖15）：

1. 俥五平六　　將4平5
2. 仕四進五　　將5平6
3. 俥六平四

連將殺，紅勝。

圖16

第16局

著法（紅先勝）：

1. 傌二退四　　將5進1
2. 俥三進三　　將5進1
3. 傌四退五

連將殺，紅勝。

 第17局

著法（紅先勝）：

1.俥六進九！　將5平4

2.前炮進五

連將殺，紅勝。

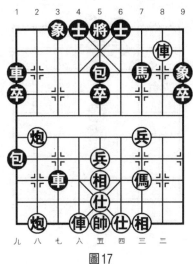

圖17

 第18局

著法（紅先勝）：

1.俥三進二　將6退1

2.俥三進一　將6進1

3.炮二平四

連將殺，紅勝。

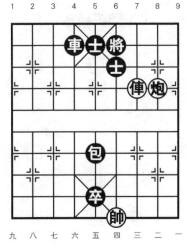

圖18

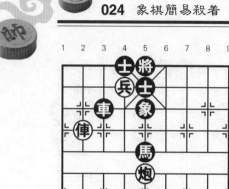

圖19

 第19局

著法（紅先勝，圖19）：

1.兵六平五！　士4進5

2.俥八進三　士5退4

黑如改走車3退2，則炮五進三，士5退4，俥八平七，紅得車勝定。

3.俥八退四

捉死馬，黑認負。

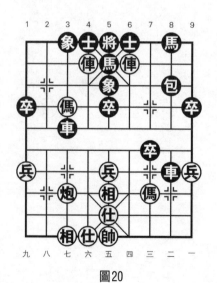

圖20

 第20局

著法（紅先勝）：

1.俥六進一！　將5平4

2.俥四進一

連將殺，紅勝。

 第21局

著法（紅先勝）：

1.俥六平五！　士6進5

2.俥二進三　象9退7

3.俥二平三

連將殺，紅勝。

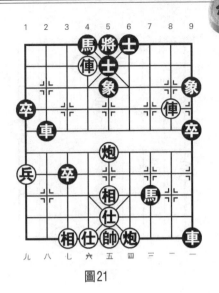

圖21

 第22局

著法（紅先勝）：

1.兵四進一　將6平5

2.兵四平五

連將殺，紅勝。

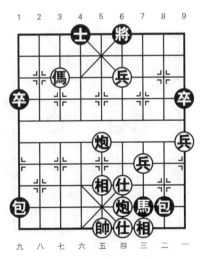

圖22

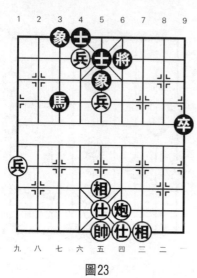

圖23

 第23局

著法（紅先勝，圖23）：

1. 兵五平四　　士5進6

2. 兵四進一！　將6進1

3. 仕五進四

連將殺，紅勝。

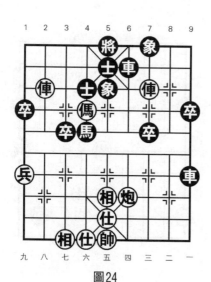

圖24

 第24局

著法（紅先勝）：

1. 俥八進二　　士5退4

2. 俥三平五　　士4退5

3. 傌六進七

連將殺，紅勝。

 # 第25局

著法（紅先勝）：

1.俥九進一　將6進1

2.馬四進二　將6進1

3.俥九平四!

連將殺，紅勝。

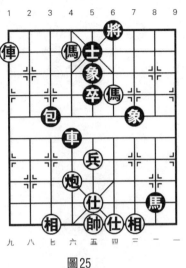

圖25

 # 第26局

著法（紅先勝）：

1.炮一進一　士5退6

2.前俥進一　將5進1

3.前俥退一

連將殺，紅勝。

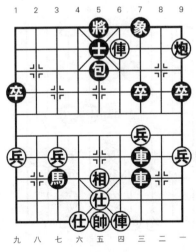

圖26

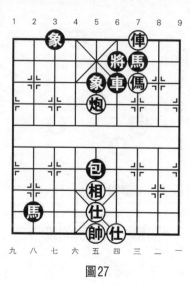

圖27

 第27局

著法（紅先勝，圖27）：

1.俥三退一　將6退1

2.俥三進一　將6進1

3.俥三平四

連將殺，紅勝。

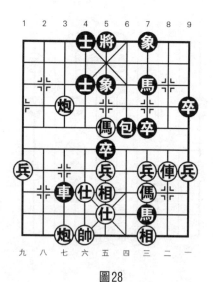

圖28

 第28局

著法（紅先勝）：

1.傌五進四　將5平6

黑如改走將5進1，則俥二進五，連將殺，紅勝。

2.炮七平四

連將殺，紅勝。

 ## 第29局

著法（紅先勝）：

1.俥二平五！　車6進4

2.俥五平四！　象3進5

3.後炮進二

絕殺，紅勝。

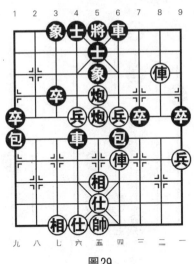

圖29

 ## 第30局

著法（紅先勝）：

1.炮七進二！　士4進5

2.炮三進一

連將殺，紅勝。

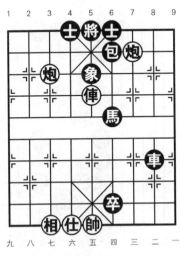

圖30

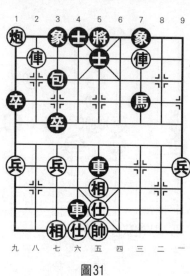

圖31

第31局

著法（紅先勝，圖31）：

1.俥八平五！ 車5退5

2.俥三進一

連將殺，紅勝。

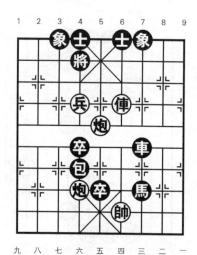

圖32

第32局

著法（紅先勝）：

1.俥四進二 士4進5

2.炮五平六 包4退2

3.炮六進三

連將殺，紅勝。

 第33局

著法（紅先勝）：

1.傌六進四　將5平6

黑如改走車4平6，則俥
四進一，紅得車勝定。

2.傌四進二　將6平5

3.俥四進三

連將殺，紅勝。

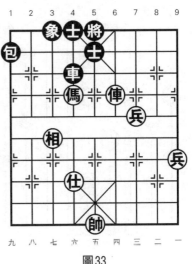

圖33

 第34局

著法（紅先勝）：

1.炮八退一！　車7平4

黑如改走卒3平2，則俥
八平六，形成「露將三把手」
的殺勢，黑無解。

2.炮八平六　車2進8

3.炮六平三

雙叫殺，紅勝。

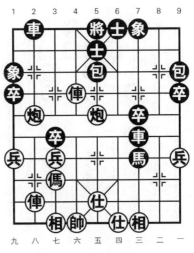

圖34

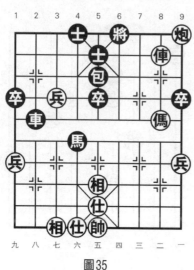

圖35

 第35局

著法（紅先勝，圖35）：

1. 傌二進三　將6平5
2. 俥二進一　士5退6
3. 俥二平四

連將殺，紅勝。

圖36

 第36局

著法（紅先勝）：

1. 傌五進三　包5平6

黑如改走車6進1，則俥

二進八殺，紅勝。

2. 俥六平五

連將殺，紅勝。

 第37局

著法（紅先勝）：

1.炮八平三　將5平4

黑如改走士5退4，則俥二退一，士6進5，炮三進五殺，紅勝。

2.俥二退一　將4進1

3.炮二平八

絕殺，紅勝。

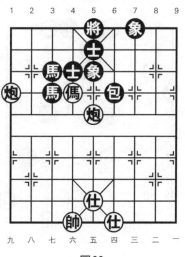

圖37

 第38局

著法（紅先勝）：

1.傌六進四　將5平4

2.炮五平六　包6平4

3.炮九平六

連將殺，紅勝。

圖38

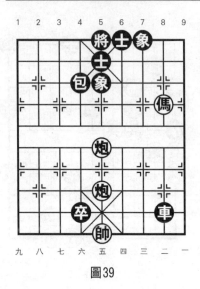

圖39

第39局

著法（紅先勝，圖39）：

1. 傌二進三　　將5平4
2. 前炮平六　　包4平2
3. 炮五平六

連將殺，紅勝。

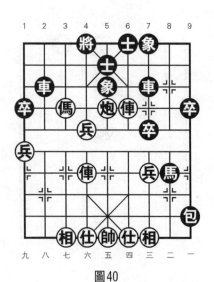

圖40

第40局

著法（紅先勝）：

1. 俥四進三！　士5退6
2. 兵六平七　　車2平4
3. 俥六進四

連將殺，紅勝。

 第41局

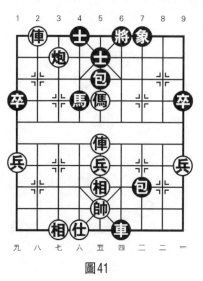

圖41

著法（紅先勝）：

1.傌五進三　將6平5

2.炮七進一

連將殺，紅勝。

 第42局

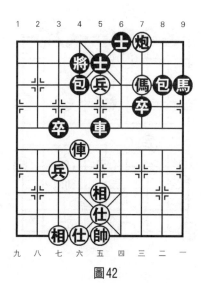

圖42

著法（紅先勝）：

1.俥六進三！　士5進4

2.傌三進四

連將殺，紅勝。

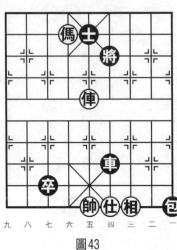

圖43

 第43局

著法（紅先勝，圖43）：

1.俥五進二　將6退1

2.俥五進一　將6進1

3.俥五平三

連將殺，紅勝。

著法（黑先勝）：

1.……　　　車6進2

2.帥五進一　車6平5

連將殺，黑勝。

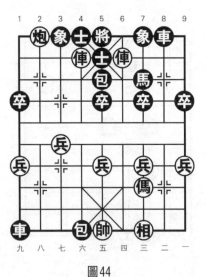

圖44

 第44局

著法（紅先勝）：

1.俥四平五！　馬7退5

2.俥六進一

連將殺，紅勝。

 第45局

著法（紅先勝）：

1.炮五平六　　將4平5

2.馬五進三

連將殺，紅勝。

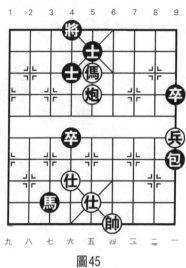

圖45

 第46局

著法（紅先勝）：

1.傌二進三　　將5平4

2.炮五平六

連將殺，紅勝。

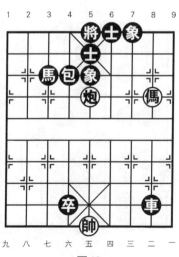

圖46

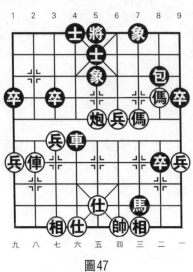

圖47

第47局

著法（紅先勝，圖47）：

1.傌二進四　將5平6

2.傌四進二　將6平5

3.傌三進四

連將殺，紅勝。

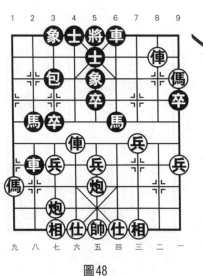

圖48

第48局

著法（紅先勝）：

1.傌一進三　車6進1

2.炮五進四！

下一步俥二進一殺，紅勝。

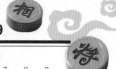

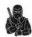 ## 第49局

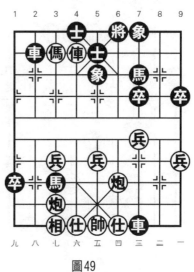

圖49

著法（紅先勝）：

1.俥六進一！　士5退4

2.炮七平四

連將殺，紅勝。

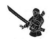 ## 第50局

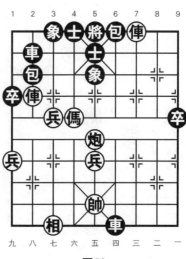

圖50

著法（紅先勝）：

1.俥八平四！　車6退6

2.傌六進四　　包2進7

3.傌四進三

絕殺，紅勝。

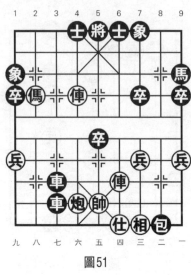

圖51

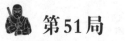

第51局

著法（紅先勝，圖51）：

1.俥六平五　象7進5

2.俥五進一　士4進5

3.傌八進六

連將殺，紅勝。

圖52

第52局

著法（紅先勝）：

1.俥四平五！　馬7退5

2.俥三進三

連將殺，紅勝。

 第53局

著法（紅先勝）：
1.俥八平四　將6平5
2.傌五進七
連將殺，紅勝。

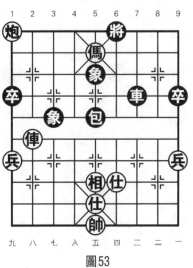

圖53

 第54局

著法（紅先勝）：
1.俥七平六　士5進4
2.俥六進一　包7平4
3.俥四進七
連將殺，紅勝。

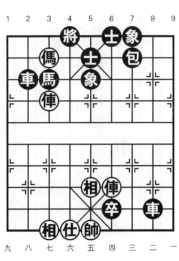

圖54

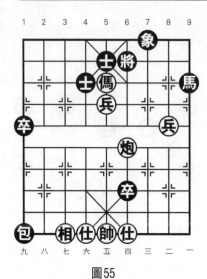

圖55

第55局

著法（紅先勝，圖55）：

1. 兵五平四　士5進6
2. 傌五進六　將6退1
3. 兵四進一

連將殺，紅勝。

第56局

著法（紅先勝）：

第一種攻法：

1. 俥六進五！　士5退4
2. 傌五進六　將5進1
3. 俥三進六

連將殺，紅勝。

第二種攻法：

1. 傌五進四！　士5進6
2. 俥六進五　將5進1
3. 俥三進六

連將殺，紅勝。

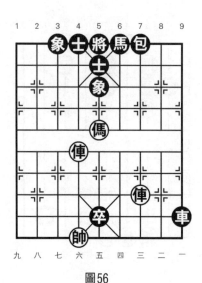

圖56

 ## 第57局

著法（紅先勝）：
1.俥五進四！ 士6退5
2.兵四進一
連將殺，紅勝。

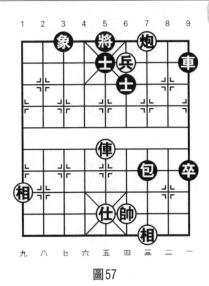

圖57

 ## 第58局

著法（紅先勝）：
1.俥六進四 將6進1
2.炮五平四
連將殺，紅勝。

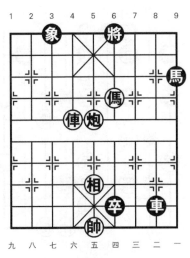

圖58

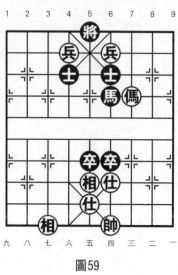

圖59

第59局

著法（紅先勝，圖59）：

1.傌三進二　士6退5

2.兵四進一！　士5退6

3.傌二退四

絕殺，紅勝。

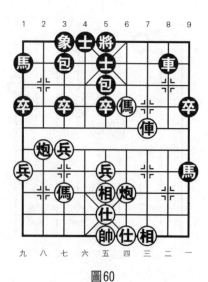

圖60

第60局

著法（紅先勝）：

1.俥三進四　士5退6

2.俥三平四

連將殺，紅勝。

 第61局

著法（紅先勝）：

1.前俥進一！　士5退6

2.俥四進六

連將殺，紅勝。

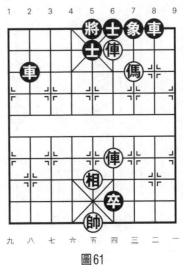

圖61

 第62局

著法（紅先勝）：

1.炮八進七　車3退3

2.俥六進五

連將殺，紅勝。

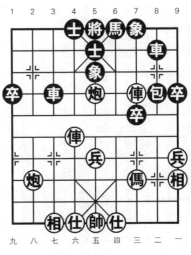

圖62

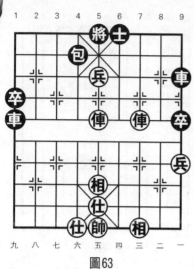

圖63

第63局

著法（紅先勝，圖63）：

1.兵五進一！ 士6進5

黑如改走將5平4，則兵

五進一殺，紅勝。

2.俥三進四

連將殺，紅勝。

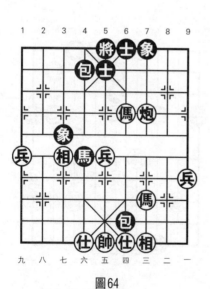

圖64

第64局

著法（紅先勝）：

1.傌四進三！ 包3平7

2.炮三進三

連將殺，紅勝。

 第65局

著法（紅先勝）：

1.傌八進七！　包7平3

2.炮八進八

連將殺，紅勝。

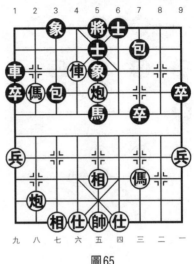

圖65

 第66局

著法（紅先勝）：

1.兵六進一！　士5退4

2.傌二退四

連將殺，紅勝。

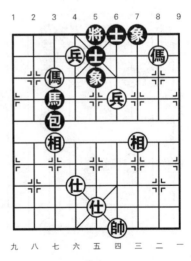

圖66

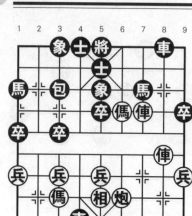

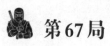 **第67局**

著法（紅先勝，圖67）：

1.傌四進三　將5平6

2.俥三平四　士5進6

3.俥四進一

連將殺，紅勝。

圖67

 第68局

著法（紅先勝）：

1.炮四平六！　卒3平4

2.傌五進六　包3平4

3.傌六進七

連將殺，紅勝。

圖68

 ## 第69局

著法（紅先勝）：

1.炮九進五！　象3進1

2.俥七進二

連將殺，紅勝。

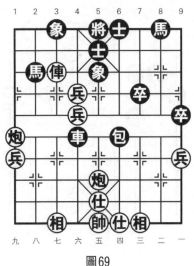

圖69

 ## 第70局

著法（紅先勝）：

1.前傌退七　將4進1

2.傌五進四　將4進1

3.炮八退一

連將殺，紅勝。

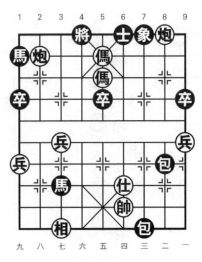

圖70

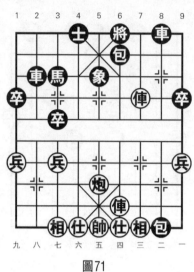

圖71

 ### 第71局

著法（紅先勝，圖71）：

1.俥四進七！　將6進1

2.俥三平四

連將殺，紅勝。

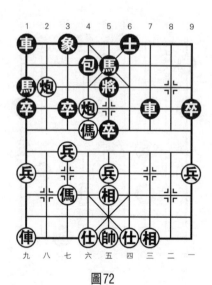

圖72

 ### 第72局

著法（紅先勝）：

1.炮六進一！　將5平4

2.傌六進七

連將殺，紅勝。

 ## 第73局

著法（紅先勝）：

1.兵五平四　馬7進6

2.兵四進一

連將殺，紅勝。

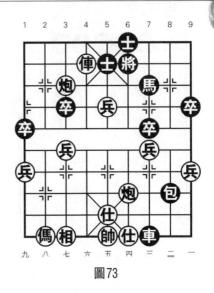

圖73

 ## 第74局

著法（紅先勝）：

1.前俥進一！　士5退6

黑如改走將4進1，則炮

五平六殺，紅勝。

2.俥四平六　包3平4

3.俥六進二

連將殺，紅勝。

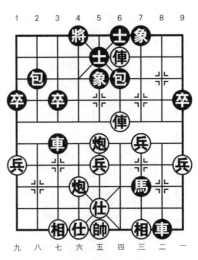

圖74

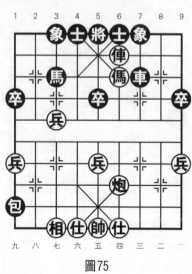

圖75

 第75局

著法（紅先勝，圖75）：

1.俥四進一　將5進1

2.俥四平五

連將殺，紅勝。

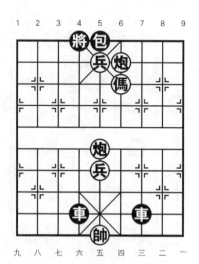

圖76

第76局

著法（紅先勝）：

1.前兵平六！　車4退7

2.炮四進一　包5進2

3.傌四進五

連將殺，紅勝。

 ## 第77局

著法（紅先勝）：

1.傌七進八　將4退1

黑如改走將4進1，則俥

八進三殺，紅勝。

2.炮二進一

連將殺，紅勝。

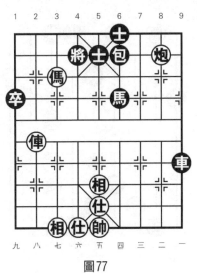

圖77

 ## 第78局

著法（紅先勝）：

1.傌二進三　包8進1

2.傌三進四

連將殺，紅勝。

圖78

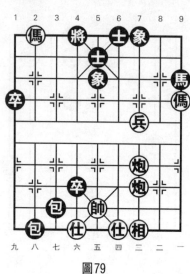

圖79

第79局

著法（紅先勝，圖79）：

1. 前炮進六！　象5退7

2. 炮三進七

連將殺，紅勝。

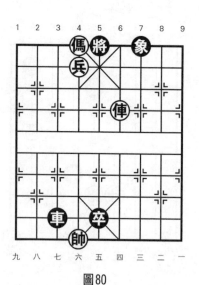

圖80

第80局

著法（紅先勝）：

1. 兵六平五！　將5進1

2. 俥四平五　象7進5

3. 俥五進一

連將殺，紅勝。

 第81局

著法（紅先勝）：

1.兵四進一！　將5平6

2.傌七進六

連將殺，紅勝。

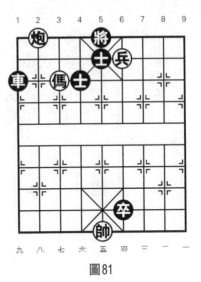

圖81

 第82局

著法（紅先勝）：

第一種攻法：

1.傌七進六！　象5退3

2.俥三進三

連將殺，紅勝。

第二種攻法：

1.俥三進三！　將6進1

2.傌七進六！　士5退4

3.俥三退一

連將殺，紅勝。

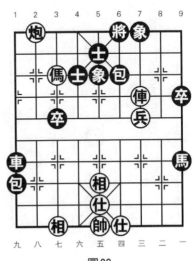

圖82

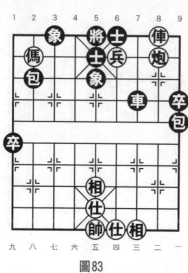

圖83

 第83局

著法（紅先勝，圖83）：

1.傌八退六！　將5平4

2.兵四平五

雙叫殺，紅勝。

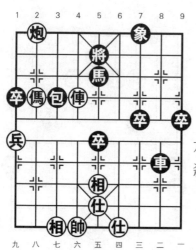

圖84

 第84局

著法（紅先勝）：

1.炮八退一　將5退1

黑如改走將5平6，則俥六平四，將6平5，傌八進七殺，紅勝。

2.傌八進七！　馬5退3

3.俥六進三

絕殺，紅勝。

 第85局

著法（紅先勝）：

1.傌七進八　將4進1

2.傌五退七

連將殺，紅勝。

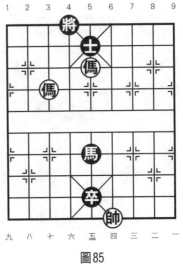

圖85

 第86局

著法（紅先勝）：

1.傌五進六　將6平5

2.俥六平五　象7進5

3.俥五進一

連將殺，紅勝。

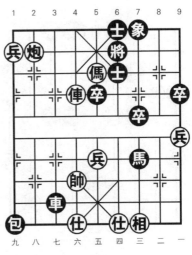

圖86

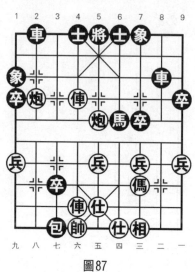

圖87

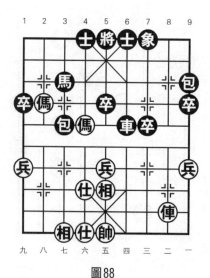

圖88

第87局

著法（紅先勝，圖87）：

1.前俥進三！　將5進1

2.前俥退一　　將5退1

3.炮八平五

連將殺，紅勝。

第88局

著法（紅先勝）：

1.傌八進六　將5進1

2.俥二進七　車6退3

3.俥二平四

連將殺，紅勝。

 第89局

著法（紅先勝）：

1.帥五平六　士4進5

2.兵五進一！　將5進1

3.俥六平五

絕殺，紅勝。

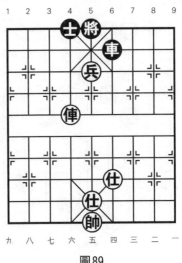

圖89

 第90局

著法（紅先勝）：

1.前俥平六　將4平5

2.炮二退一　士6退5

3.炮四退二

連將殺，紅勝。

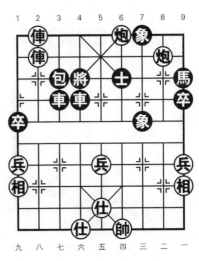

圖90

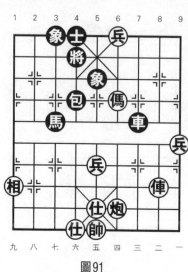

圖91

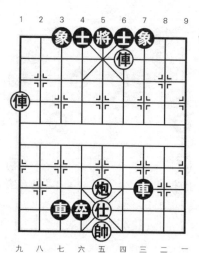

圖92

第91局

著法（紅先勝，圖91）：

1.俥二進六　士4進5

2.俥二平五　將4退1

3.兵四平五

連將殺，紅勝。

第92局

著法（紅先勝）：

1.俥九平五　士4進5

2.俥五進二　將5平4

3.俥四進一

連將殺，紅勝。

 ## 第93局

著法（紅先勝）：

1. 炮五平四　　將6平5
2. 傌二進三　　將5進1
3. 炮二進五

連將殺，紅勝。

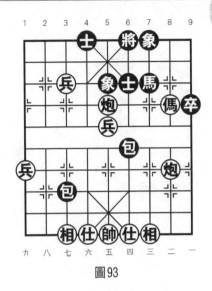

圖93

 ## 第94局

著法（紅先勝）：

1. 兵六進一！　象5退3
2. 兵六平五　　將6進1
3. 兵二平三

連將殺，紅勝。

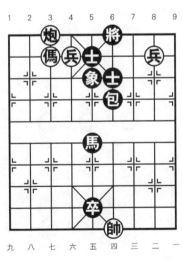

圖94

圖95

 第95局

著法（紅先勝，圖95）：

1.炮八進一　包4退1

2.傌六進七

連將殺，紅勝。

圖96

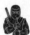 **第96局**

著法（紅先勝）：

1.俥五進一！　將4平5

2.傌四退五

連將殺，紅勝。

 第97局

著法（紅先勝）：

1.傌五進三　士4進5

2.俥四進五

連將殺，紅勝。

 第98局

著法（紅先勝）：

1.傌九進八　象5退3

2.傌八退七　將4進1

3.傌七退五

連將殺，紅勝。

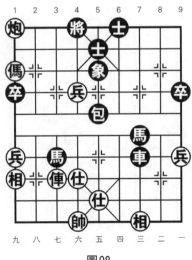

圖98

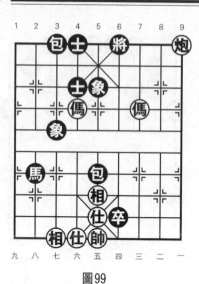

圖99

第99局

著法（紅先勝，圖99）：

1.傌三進二　將6平5

2.傌六進四　將5進1

3.炮一退一

連將殺，紅勝。

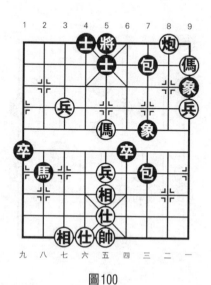

圖100

第100局

著法（紅先勝）：

1.傌五進六！　士5進4

2.傌一進三

連將殺，紅勝。

 第101局

著法（紅先勝）：

1.俥七進九　士5退4

2.俥九平五　士6退5

3.俥七平六

連將殺，紅勝。

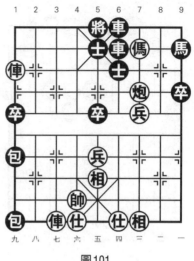

圖101

 第102局

著法（紅先勝）：

1.炮六平五　象5進7

2.兵四平五

連將殺，紅勝。

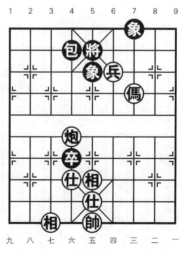

圖102

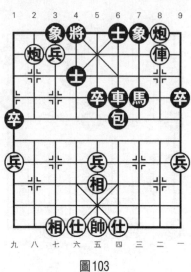

圖103

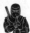 **第103局**

著法（紅先勝，圖103）：

1.炮八進一　象3進1

2.兵七進一

連將殺，紅勝。

圖104

 第104局

著法（紅先勝）：

1.傌二進四　將5平4

2.俥五平六　士5進4

3.俥六進一

連將殺，紅勝。

 第105局

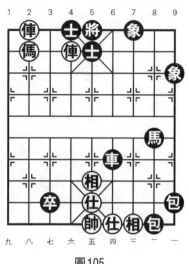

圖105

著法（紅先勝）：

1.傌八退六！　將5平6

2.俥六進一！　士5退4

3.俥八平六

絕殺，紅勝。

 第106局

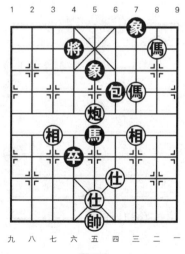

圖106

著法（紅先勝）：

1.傌二進四　將4退1

2.傌三進四

連將殺，紅勝。

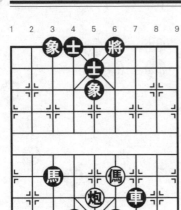

圖107

 第107局

著法（紅先勝，圖107）：

1.傌四進五　士5進6

2.俥四進六　將6平5

3.傌五進六

連將殺，紅勝。

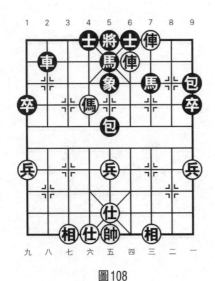

圖108

 第108局

著法（紅先勝）：

1.俥四進一！　馬7退6

2.傌六進四

連將殺，紅勝。

 第109局

著法（紅先勝）：

1.傌四進五　　將6平5

2.俥六進一

連將殺，紅勝。

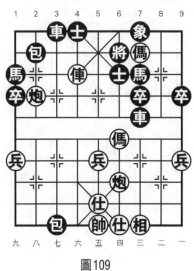

圖109

 第110局

著法（紅先勝）：

1.俥六進一！　馬3退4

2.傌八進六

連將殺，紅勝。

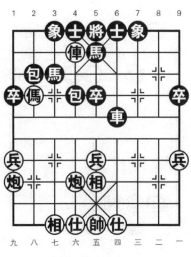

圖110

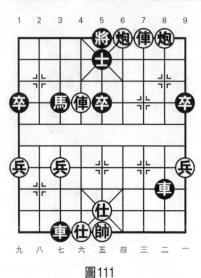

圖111

 第111局

著法（紅先勝，圖111）：

1.炮四退五　士5退6

2.炮四平五

連將殺，紅勝。

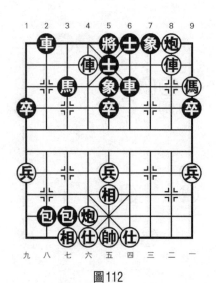

圖112

 第112局

著法（紅先勝）：

1.炮六進六！　車6進2

2.俥二平五

絕殺，紅勝。

 ## 第113局

著法（紅先勝）：

1. 炮二進七　車7退6
2. 俥四平五　車7平8
3. 兵七平六

絕殺，紅勝。

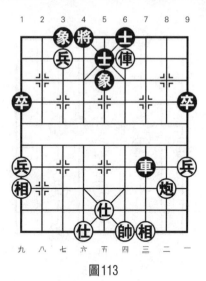

圖113

 ## 第114局

著法（紅先勝）：

1. 俥六進七　將6進1
2. 傌五進三

連將殺，紅勝。

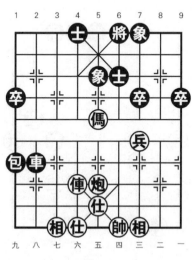

圖114

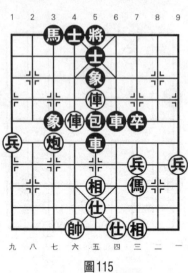

圖115

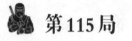

第115局

著法（紅先勝，圖115）：

1.炮七進五！　象5退3

2.俥六進四

連將殺，紅勝。

圖116

第116局

著法（紅先勝）：

1.炮三進七！　象5退7

2.俥八進九

連將殺，紅勝。

 第117局

著法（紅先勝）：

1.俥六進二　將5進1

2.兵三進一　將5進1

3.俥六退二

連將殺，紅勝。

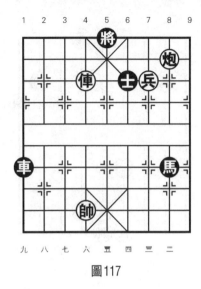

圖117

 第118局

著法（紅先勝）：

1.傌八進七　將4進1

2.俥八退三！　車3退1

3.俥八平六

絕殺，紅勝。

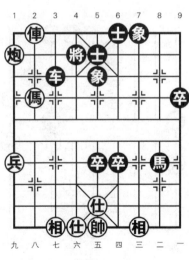

圖118

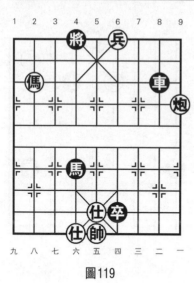

圖119

 第119局

著法（紅先勝，圖119）：

1.炮一進三　車8退2

2.兵四平五

連將殺，紅勝。

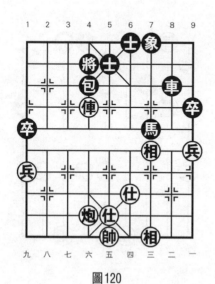

圖120

 第120局

著法（紅先勝）：

1.俥六進一！　將4進1

2.仕五進六

連將殺，紅勝。

 第121局

著法（紅先勝）：

1.炮八進八　象3進1

2.兵六進一

連將殺，紅勝。

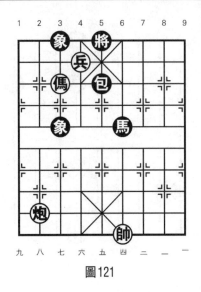

圖121

 第122局

著法（紅先勝）：

1.俥六進一！　士5退4

2.傌四進六

連將殺，紅勝。

圖122

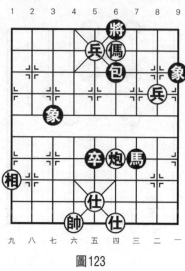

圖123

 第123局

著法（紅先勝，圖123）：

1.傌四進二　卒5平6

2.傌二退三

連將殺，紅勝。

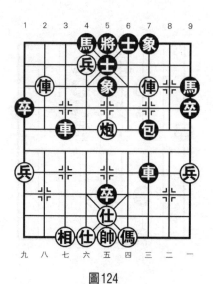

圖124

 第124局

著法（紅先勝）：

1.兵六平五！　士6進5

2.俥三進二

連將殺，紅勝。

 第125局

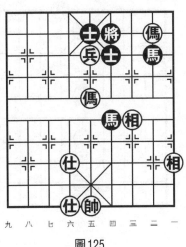

圖125

著法（紅先勝）：

1.兵五平四！　士5進6

2.傌五進六

連將殺，紅勝。

 第126局

著法（紅先勝）：

1.俥四平五！　馬3退5

2.俥七進一

連將殺，紅勝。

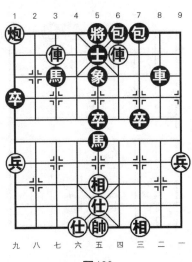

圖126

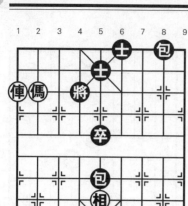

圖127

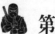 **第127局**

著法（紅先勝，圖127）：

1.傌八退九　將4退1

2.傌九進七　將4退1

3.俥九進二

連將殺，紅勝。

圖128

 第128局

著法（紅先勝）：

1.俥四進七　將4進1

2.俥四平六

連將殺，紅勝。

 ## 第129局

著法（紅先勝）：

1.傌八進六 包6平4

2.炮五平六

連將殺，紅勝。

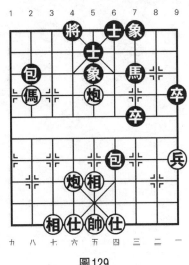

圖129

 ## 第130局

著法（紅先勝）：

1.兵四進一！ 士5進6

2.傌五進六

連將殺，紅勝。

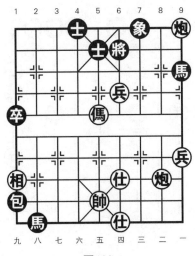

圖130

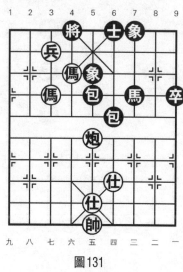

圖131

第131局

著法（紅先勝，圖131）：

1.兵七進一！　象5退3

2.傌六進八

連將殺，紅勝。

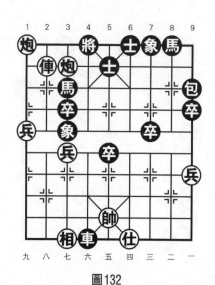

圖132

第132局

著法（紅先勝）：

1.炮七進一　　馬3退2

2.炮七退二！　馬2進4

3.俥八進一

連將殺，紅勝。

 ## 第133局

著法（紅先勝）：

1.傌三進五　　將4退1

2.炮一進五　　士6進5

3.炮二進二

連將殺，紅勝。

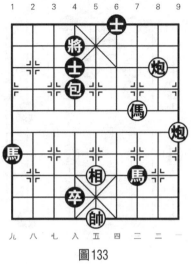

圖133

 ## 第134局

著法（紅先勝）：

1.兵六平五！　將6退1

2.兵五進一　　將6進1

3.炮八進五

連將殺，紅勝。

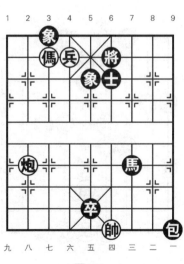

圖134

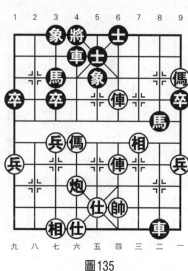

圖135

第135局

著法（紅先勝，圖135）：

1.前俥進三！ 士5退6

2.俥四進六

連將殺，紅勝。

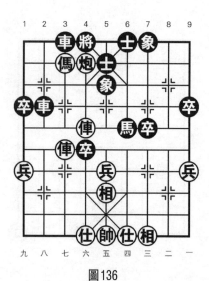

圖136

第136局

著法（紅先勝）：

1.炮六退四　馬6退4

2.俥六進一　士5進4

3.俥六進一

連將殺，紅勝。

 第137局

著法（紅先勝）：

1.傌七退六　包7平4

2.傌六進八

連將殺，紅勝。

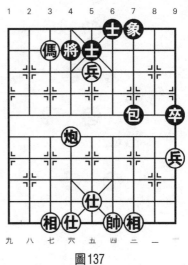

圖137

 第138局

著法（紅先勝）：

1.兵七進一　將4進1

2.俥五退三　車8進6

3.俥五平六

絕殺，紅勝。

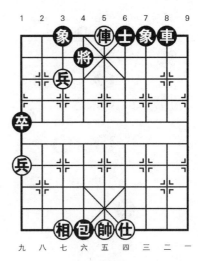

圖138

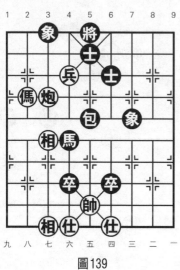

圖139

 第139局

著法（紅先勝，圖139）：

1.傌八進七　將5平6

2.炮七平四

連將殺，紅勝。

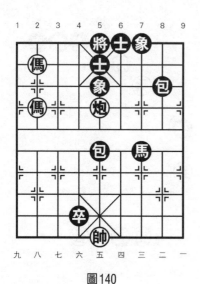

圖140

 第140局

著法（紅先勝）：

1.後傌進六　包8平4

2.傌八退六　將5平4

3.炮五平六

連將殺，紅勝。

 第141局

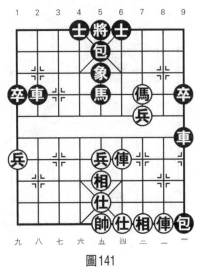

著法（紅先勝）：

1. 俥四進六！　將5平6
2. 俥二進九　　象5退7
3. 俥二平三

連將殺，紅勝。

圖141

 第142局

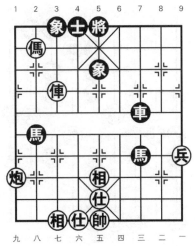

著法（紅先勝）：

1. 傌八退六　將5進1

　黑如改走將5平6，則俥七平四殺，紅勝。

2. 俥七進二

連將殺，紅勝。

圖142

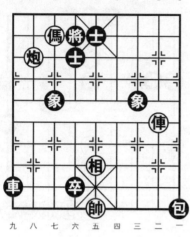

圖143

第143局

著法（紅先勝，圖143）：

1.炮八進一　將4退1

2.俥二進五　士5退6

3.俥二平四

連將殺，紅勝。

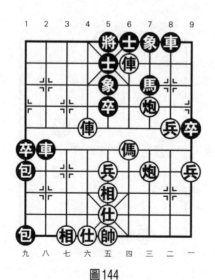

圖144

第144局

著法（紅先勝）：

1.前炮進三！　車8平7

2.炮三進六

連將殺，紅勝。

 第145局

著法（紅先勝）：

1.傌六進四！　　將6進1

2.前炮平一　　　卒7平6

3.俥二平四

連將殺，紅勝。

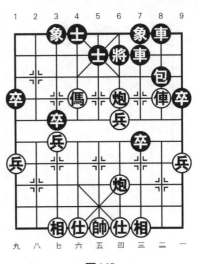

圖145

 第146局

著法（紅先勝）：

1.俥八進八　　將5退1

2.炮二平七　　將5平6

3.炮七進一

絕殺，紅勝。

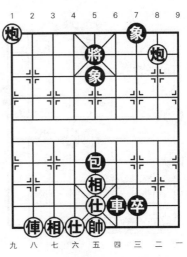

圖146

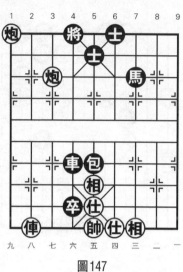

圖147

第147局

著法(紅先勝，圖147)：

1.俥八進九　　將4進1

2.俥八退一！　將4進1

3.炮九退二

連將殺，紅勝。

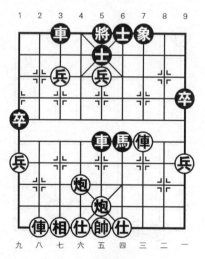

圖148

第148局

著法（紅先勝）：

1.兵五進一！　將5平4

2.兵七平六　　車5平4

3.兵六進一

連將殺，紅勝。

 第149局

著法（紅先勝）：

1.傌八進七　將5平6

2.傌五進三

連將殺，紅勝。

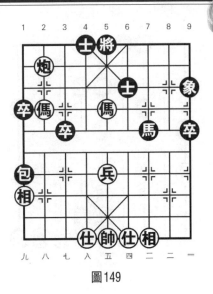

圖149

 第150局

著法（紅先勝）：

1.炮八進二！　士5退4

2.傌八進七　　將5進1

3.炮八退一

連將殺，紅勝。

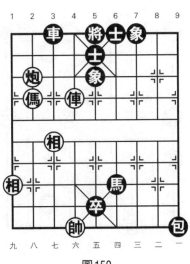

圖150

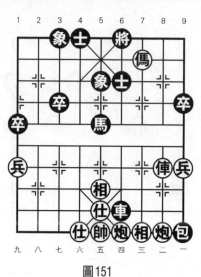

圖151

 第151局

著法（紅先勝，圖151）：

1.俥二進六　象5退7

2.俥二平三　將6進1

3.炮二進八

連將殺，紅勝。

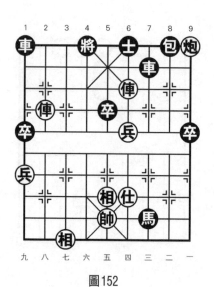

圖152

 第152局

著法（紅先勝）：

1.俥四進二　將4進1

2.俥八進二　將4進1

3.俥四退二

連將殺，紅勝。

象棋簡易殺著 **091**

 第**153**局

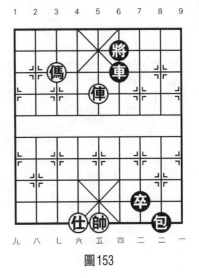

著法（紅先勝）：

1.傌七進六　將6退1

2.俥五進三　將6進1

3.俥五平二

連將殺，紅勝。

圖153

 第**154**局

著法（紅先勝）：

1.俥四進六　將5進1

2.炮一退一　將5進1

3.俥四退二

連將殺，紅勝。

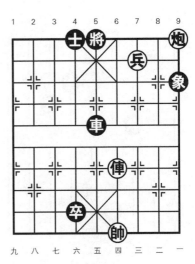

圖154

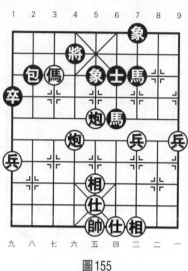

 第155局

著法（紅先勝，圖155）：

1.傌七退六　　包2平4

2.傌六進七！

連將殺，紅勝。

圖155

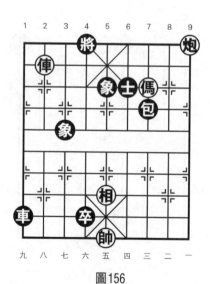

 第156局

著法（紅先勝）：

1.俥八進一　　將4進1

2.傌三進四　　將4平5

3.俥八退一

連將殺，紅勝。

圖156

 ## 第157局

著法（紅先勝）：

1.傌七進六　將5平4

2.炮五平六

連將殺，紅勝。

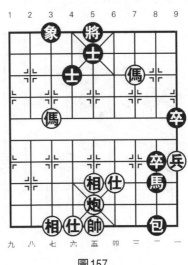

圖157

 ## 第158局

著法（紅先勝）：

1.傌四進三　　將5退1

2.俥六進五！　將5平4

3.傌三進四

連將殺，紅勝。

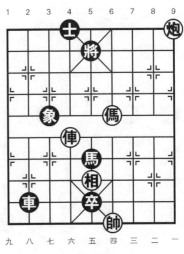

圖158

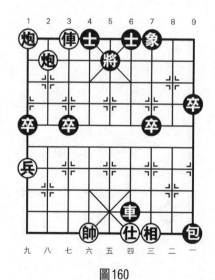

圖159

第159局

著法（紅先勝，圖159）：

1.俥七平五！　馬3進5

2.俥三平五

連將殺，紅勝。

第160局

著法（紅先勝）：

1.炮九退一　將5退1

2.俥七平六

連將殺，紅勝。

圖160

第161局

著法（紅先勝）：

1. 炮八進七　象5退3
2. 俥六進六

連將殺，紅勝。

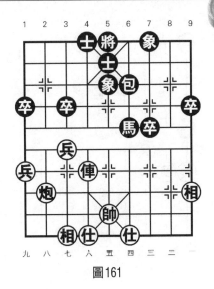

圖161

第162局

著法（紅先勝）：

1. 俥五進六　　將6進1
2. 兵三進一！　士6進5
3. 兵三進一

絕殺，紅勝。

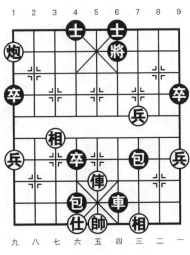

圖162

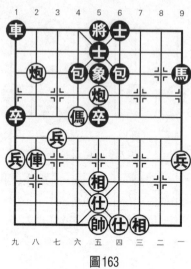

圖163

 第163局

著法（紅先勝，圖163）：

1.炮八平五　　將5平4

2.傌六進七　　將4進1

3.俥八進五

連將殺，紅勝。

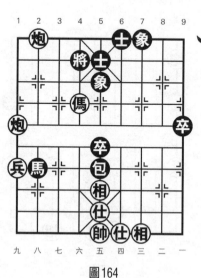

圖164

 第164局

著法（紅先勝）：

1.傌六進八　　將4退1

2.炮九進四

連將殺，紅勝。

 第165局

著法（紅先勝）：

1. 俥八進六　士4進5
2. 俥八平五

連將殺，紅勝。

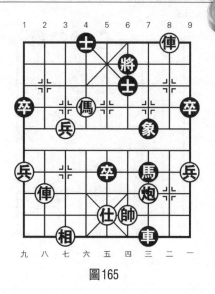

圖165

 第166局

著法（紅先勝）：

1. 炮六平五　象5進7
2. 兵四平五

連將殺，紅勝。

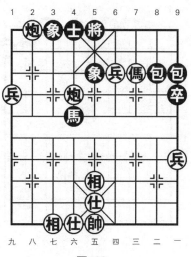

圖166

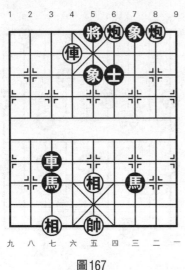

圖167

第167局

著法（紅先勝，圖167）：

1. 炮四退一　象7進9

2. 炮四平一　車3平8

3. 炮一進一

絕殺，紅勝。

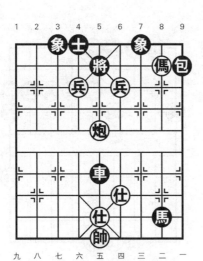

圖168

第168局

著法（紅先勝）：

1. 兵六平五　將5平4

2. 傌二進四

連將殺，紅勝。

 第169局

著法（紅先勝）：

1.傌五進三　士4進5

2.俥四進五

連將殺，紅勝。

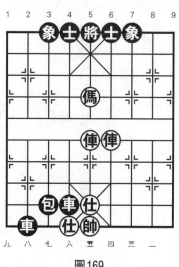

圖169

 第170局

著法（紅先勝）：

1.傌六進四！　士5進6

2.兵七平六！　將4進1

3.俥七平六

連將殺，紅勝。

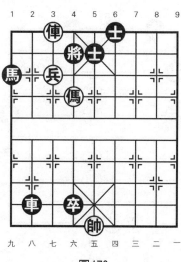

圖170

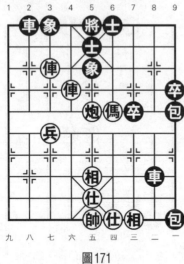

圖171

第171局

著法（紅先勝，圖171）：

1.俥七進二！　車2平3

2.傌四進五　　後包平5

3.傌五進三

絕殺，紅勝。

圖172

第172局

著法（紅先勝）：

1.傌五進七　將5平6

2.俥五平四

連將殺，紅勝。

 第173局

著法（紅先勝）：
1.俥六平五！　將5平4
2.俥五退一
連將殺，紅勝。

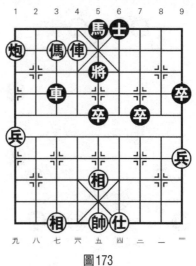

圖173

 第174局

著法（紅先勝）：
1.後傌進三　將5平6
2.傌三退五　將6進1
3.傌五退三
連將殺，紅勝。

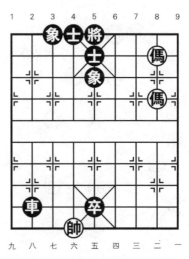

圖174

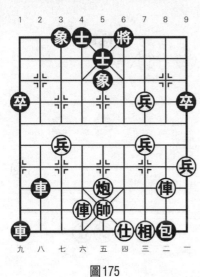

圖175

 第175局

著法（紅先勝，圖175）：

1.俥六進八！　將6進1

黑如改走士5退4，則俥

二平四，連將殺，紅勝。

2.俥二進六　將6進1

3.兵三進一

連將殺，紅勝。

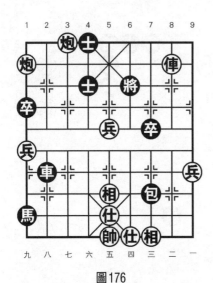

圖176

 第176局

著法（紅先勝）：

1.炮七退二！　士4退5

2.俥二退一

連將殺，紅勝。

 第177局

著法（紅先勝）：

1.俥四平五！　將5進1

2.炮六平五　　車7平5

3.兵五進一

連將殺，紅勝。

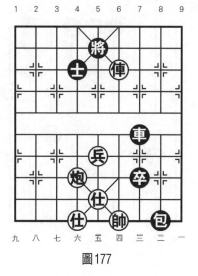

圖177

 第178局

著法（紅先勝）：

1.俥八進六　將5進1

2.傌七進六　將5平6

3.俥二平四

連將殺，紅勝。

圖178

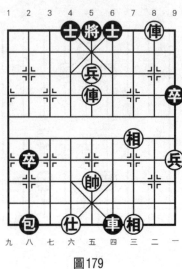

圖179

 第179局

著法（紅先勝，圖179）：

1.兵五平四　士4進5

2.俥五進二　將5平4

3.俥二平四

連將殺，紅勝。

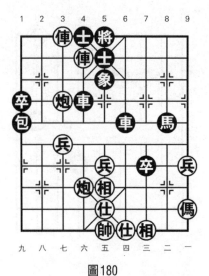

圖180

 第180局

著法（紅先勝）：

1.俥七平六！　士5退4

2.炮七進三　士4進5

3.俥六進一！

連將殺，紅勝。

 第181局

著法（紅先勝）：

1.炮五平六　將4平5

2.俥七進一　將5進1

3.俥三進三

連將殺，紅勝。

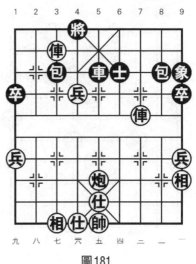

圖181

 第182局

著法（紅先勝）：

1.傌三退四　車4平6

2.俥二平六　車6平4

3.俥六進一

連將殺，紅勝。

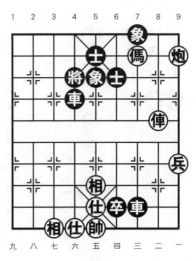

圖182

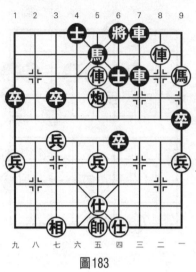

圖183

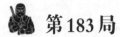

第183局

著法（紅先勝，圖183）：

1.俥二平四！　將6進1

黑如改走將6平5，則俥

五進一，連將殺，紅勝。

2.炮五平四

連將殺，紅勝。

圖184

第184局

著法（紅先勝）：

1.炮八進一　象3進1

2.炮七進一

連將殺，紅勝。

 第**185**局

著法（紅先勝）：

1.俥四進一！　將4進1

黑如改走士5退6，則俥

八平六殺，紅速勝。

2.俥八進一　將4進1

3.傌三進四

連將殺，紅勝。

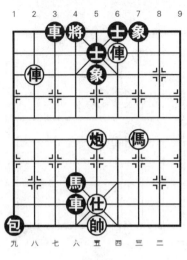

圖185

 第**186**局

著法（紅先勝）：

1.俥七進五　包4退9

2.俥七平六

連將殺，紅勝。

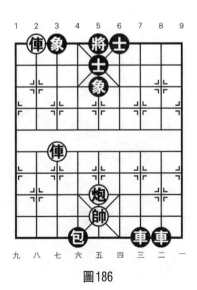

圖186

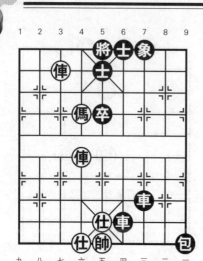

圖187

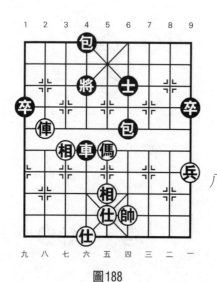

圖188

第187局

著法（紅先勝，圖187）：

1.俥七進一　士5退4

2.俥七平六！　將5平4

3.傌六進七

連將殺，紅勝。

第188局

著法（紅先勝）：

1.傌五進四　將4退1

黑如改走將4平5，則俥

八平五殺，紅勝。

2.俥八進三

連將殺，紅勝。

 第**189**局

著法（紅先勝）：

1.炮七平六　將4平5

黑如改走士4退5，則炮

五平六，連將殺，紅勝。

2.傌五進三　將5平6

3.俥三平四

連將殺，紅勝。

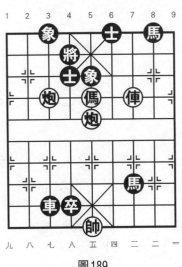

圖189

 第**190**局

著法（紅先勝）：

1.傌七進六　將5平4

2.炮八平六　馬3退4

3.炮二平六

連將殺，紅勝。

圖190

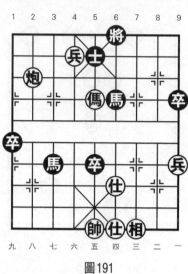

圖191

 第191局

著法（紅先勝，圖191）：

1.炮八進二　將6平5

2.傌五進七　士5進4

3.傌七進六

絕殺，紅勝。

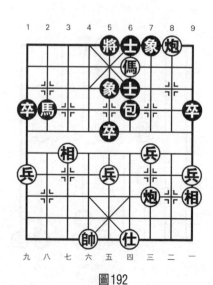

圖192

 第192局

著法（紅先勝）：

1.炮三進七　　將5進1

2.炮三退一！　將5平6

3.炮二退一

連將殺，紅勝。

 第**193**局

著法（紅先勝）：

1. 俥三進三　將6進1
2. 炮一退一　將6進1
3. 俥三退二

連將殺，紅勝。

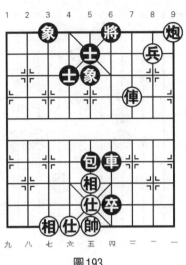

圖193

 第**194**局

著法（紅先勝）：

1. 傌二進四　將5平4
2. 炮五平六　士5進4
3. 兵六進一

連將殺，紅勝。

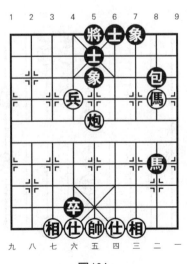

圖194

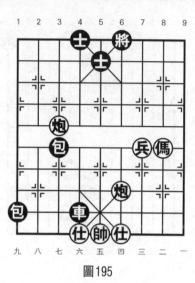

圖195

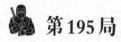

第195局

著法（紅先勝，圖195）：

1. 炮七進四　將6進1
2. 傌二進三　將6進1
3. 傌三退四

連將殺，紅勝。

圖196

第196局

著法（紅先勝）：

1. 兵四進一！　馬5退4
2. 兵四進一　　馬4退6
3. 兵五進一

絕殺，紅勝。

 第**197**局

著法（紅先勝）：

1.傌四進三　將5平6

黑如改走包4平7，則兵三進一，士5退6，兵三平四殺，紅勝。

2.兵三平四！　將6進1

3.傌三進二

絕殺，紅勝。

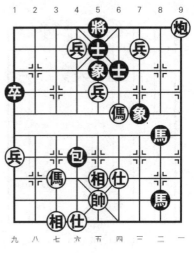

圖197

 第**198**局

著法（紅先勝）：

1.俥五進四　將6進1

2.俥五平三　將6進1

3.俥三平四

連將殺，紅勝。

圖198

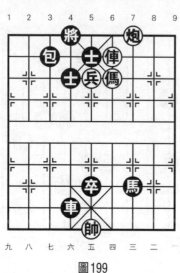

圖199

 第199局

著法（紅先勝，圖199）：

1.俥四進一　　將4進1

2.兵五平六！　將4進1

3.炮三退二

連將殺，紅勝。

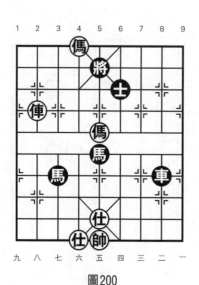

圖200

 第200局

著法（紅先勝）：

1.俥八進二　　將5退1

2.傌五進四　　將5平6

3.傌六退五

連將殺，紅勝。

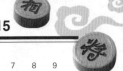

 第**201**局

著法（紅先勝）：
1.俥四進一　　將5退1
2.兵七平六！　將5平4
3.俥四進一
連將殺，紅勝。

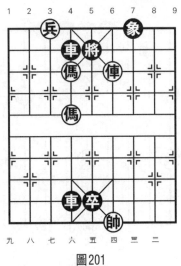

圖201

 第**202**局

著法（紅先勝）：
1.炮三進三！　象5退7
2.傌三進四
連將殺，紅勝。

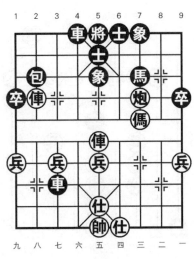

圖202

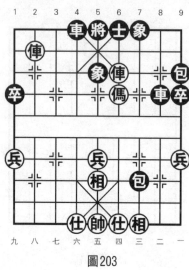

圖203

 第203局

著法（紅先勝，圖203）：

1. 俥四平五！ 士6進5

2. 俥八平五 將5平6

3. 後俥平四

連將殺，紅勝。

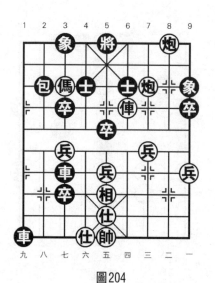

圖204

 第204局

著法（紅先勝）：

1. 俥四平五 將5平6

2. 炮三進二 將6進1

3. 傌七進六

連將殺，紅勝。

 第 **205** 局

著法（紅先勝）：

1.兵七進一　士5退4

2.兵七平六

連將殺，紅勝。

圖205

 第 **206** 局

著法（紅先勝）：

1.俥四進三　將5進1

2.傌四進六　將5平4

3.炮四平六

連將殺，紅勝。

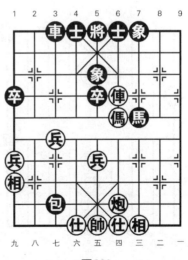

圖206

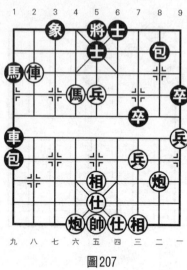

圖207

第207局

著法（紅先勝，圖207）：

1.傌六進七！　將5平4

2.俥八平六

連將殺，紅勝。

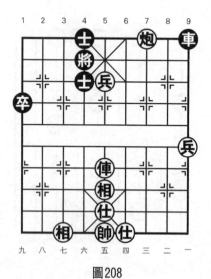

圖208

第208局

著法（紅先勝）：

1.炮三退一！　車9進1

2.兵五進一

絕殺，紅勝。

 第209局

著法（紅先勝）：
1.俥六進一　將4平5
2.俥六平五
連將殺，紅勝。

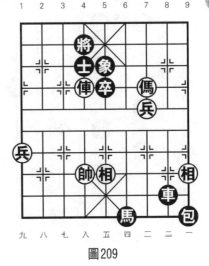

圖209

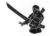 第210局

著法（紅先勝）：
1.俥四進六　將4進1
2.傌八進七　將4進1
3.俥四平六
連將殺，紅勝。

210

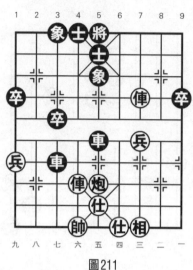

圖211

 第211局

著法（紅先勝，圖211）：

1.俥三進三！　士5退6

黑如改走象5退7吃俥，

則俥六進七殺，紅勝。

2.俥六進七　將5進1

3.俥三退一

連將殺，紅勝。

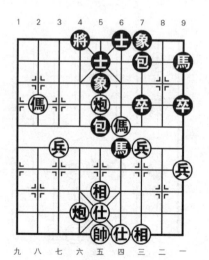

圖212

 第212局

著法（紅先勝）：

1.傌八進六　包5平4

2.炮五平六

連將殺，紅勝。

 第**213**局

著法（紅先勝）：

1.俥一進二　包6退1

2.俥七平四　車1平6

3.俥一平四

絕殺，紅勝。

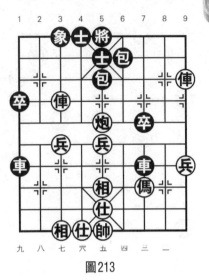

圖213

 第**214**局

著法（紅先勝）：

1.傌六進五　將6平5

黑如改走將6進1，則傌
五退三，將6進1，俥五進
一，連將殺，紅勝。

2.傌五退三　將5平6

3.俥五進三

連將殺，紅勝。

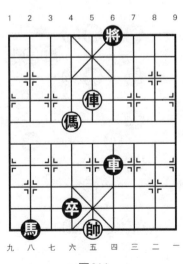

圖214

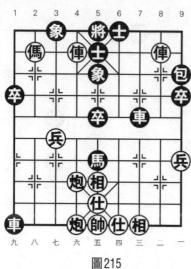

圖215

第215局

著法（紅先勝，圖215）：

1.前炮進五　包9平4

黑如改走象5退7，則前炮平九，車1平2，俥六進一！士5退4，傌八退六殺，紅勝。

2.俥六進一！　士5退4

3.傌八退六

絕殺，紅勝。

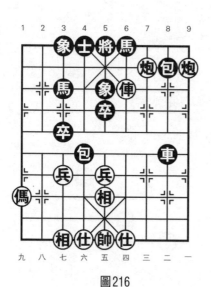

圖216

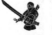

第216局

著法（紅先勝）：

1.俥四進一！　包8平6

2.炮三進一

絕殺，紅勝。

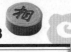

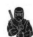 第**217**局

著法（紅先勝）：

1.兵六進一　將4平5

2.兵六進一

連將殺，紅勝。

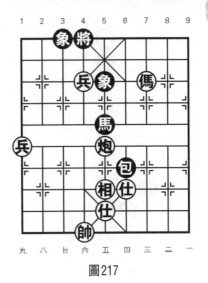

圖217

 第**218**局

著法（紅先勝）：

1.傌七進六　將6平5

2.俥三平五　將5平6

3.俥五退二

連將殺，紅勝。

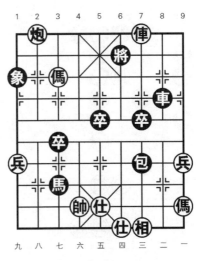

圖218

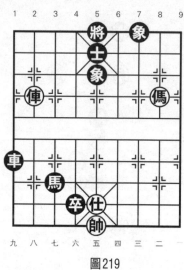

圖219

第219局

著法（紅先勝，圖219）：

1.傌二進三　　將5平6

2.俥八平四　　士5進6

3.俥四進一

連將殺，紅勝。

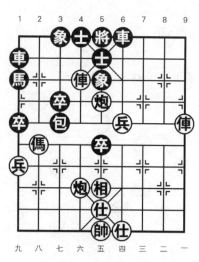

圖220

第220局

著法（紅先勝）：

1.傌八進六　　卒5平4

2.傌六進五！

雙叫殺，紅勝。

 第**221**局

著法（紅先勝）：

1.傌五進三　將6進1

2.傌三進二　將6退1

3.炮八進二

連將殺，紅勝。

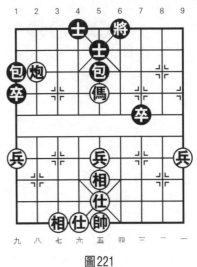

圖221

 第**222**局

著法（紅先勝）：

1.俥四進四　士5退6

2.俥七平六　士6進5

3.俥六平五

絕殺，紅勝。

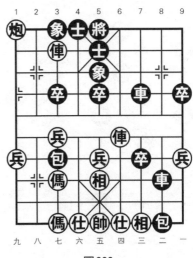

圖222

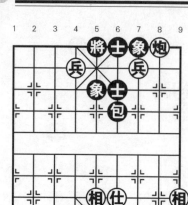

圖223

第223局

著法（紅先勝，圖223）：

1.兵六進一　將5進1

2.炮二退一

連將殺，紅勝。

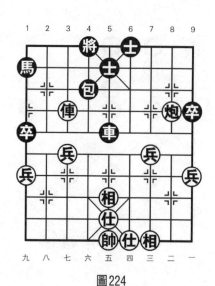

圖224

第224局

著法（紅先勝）：

1.炮二進三　將4進1

2.俥七進二

連將殺，紅勝。

第225局

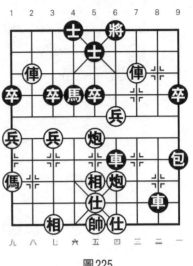

圖225

著法（紅先勝）：

1.俥八平四！　士5進6

2.俥三平四

連將殺，紅勝。

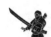

第226局

圖226

著法（紅先勝）：

1.俥八進一　車5退2

2.兵四進一！　士5退6

3.傌二退四

絕殺，紅勝。

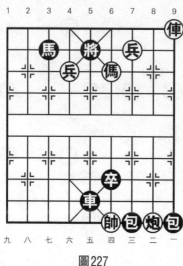

圖227

 第227局

著法（紅先勝，圖227）：

1.俥一平五！ 馬3退5

2.傌四進三！ 包7退9

3.炮二進八

連將殺，紅勝。

圖228

 第228局

著法（紅先勝）：

1.前傌進八 將4退1

2.傌七進六

連將殺，紅勝。

 第229局

著法（紅先勝）：

1.炮八平五　士5進6

2.後炮進四

連將殺，紅勝。

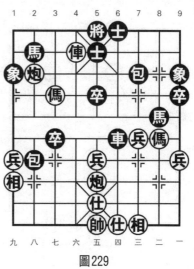

圖229

 第230局

著法（紅先勝）：

1.俥二平四　將6平5

2.傌八退七　將5平4

3.俥四退一

連將殺，紅勝。

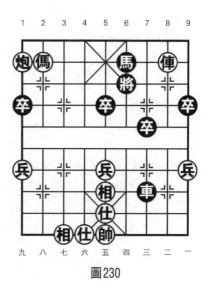

圖230

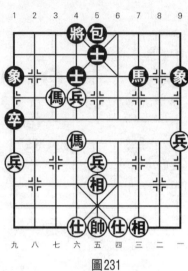

圖231

第231局

著法（紅先勝，圖231）：

1.傌七進八　將4進1

2.傌六進七

連將殺，紅勝。

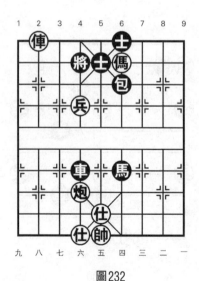

圖232

第232局

著法（紅先勝）：

1.兵六進一！　士5進4

2.俥八退一

連將殺，紅勝。

 第233局

著法（紅先勝）：

1.兵六進一！　將4進1

2.俥七平六

連將殺，紅勝。

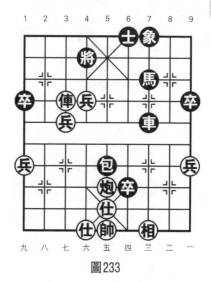

圖233

 第234局

著法（紅先勝）：

1.俥八平四　士5進6

2.俥四進三

連將殺，紅勝。

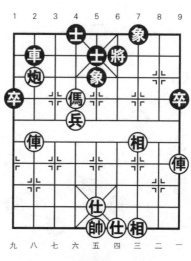

圖234

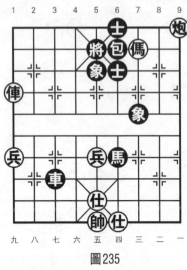

圖235

第235局

著法（紅先勝，圖235）：

1.俥九進二！　　包6平1

2.炮一退一

連將殺，紅勝。

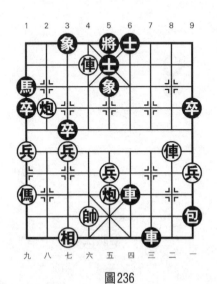

圖236

第236局

著法（紅先勝）：

1.炮五進五　　士5進4

2.炮八平五

連將殺，紅勝。

 第237局

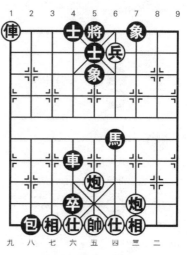

圖237

著法（紅先勝）：

1. 兵四平五　將5平6
2. 炮五平四　馬6進8
3. 炮三平四

連將殺，紅勝。

 第238局

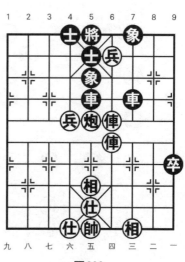

圖238

著法（紅先勝）：

1. 兵四進一！　士5退6
2. 前俥進四　將5進1
3. 後俥進四

連將殺，紅勝。

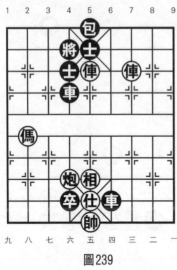

圖239

第239局

著法（紅先勝，圖239）：

1. 傌八進七　　將4退1

2. 傌五平六！　士5進4

3. 俥三平六

連將殺，紅勝。

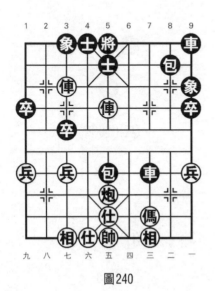

圖240

第240局

著法（紅先勝）：

1. 俥五進二！　將5平6

2. 俥七平四　　包8平6

3. 俥四進一

連將殺，紅勝。

 ## 第241局

著法（紅先勝）：

1.炮二進四　將6進1

2.兵三進一

連將殺，紅勝。

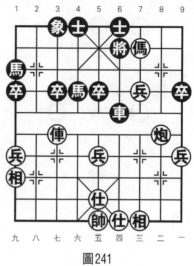

圖241

 ## 第242局

著法（紅先勝）：

1.俥四平五！　將5進1

2.俥八進六

連將殺，紅勝。

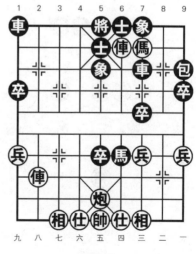

圖242

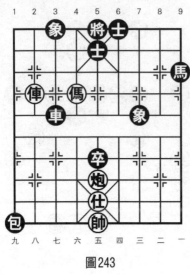

圖243

第243局

著法（紅先勝，圖243）：

1.傌六進四　將5平4

2.俥八平六　士5進4

3.俥六進一

連將殺，紅勝。

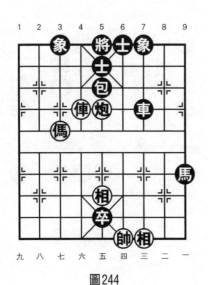

圖244

第244局

著法（紅先勝）：

1.傌七進六　將5平4

2.傌六進八　將4平5

3.俥六進三

連將殺，紅勝。

 第245局

著法（紅先勝）：

1.俥七平四！　馬8進6

2.炮八進一　　士4進5

3.炮九進一

連將殺，紅勝。

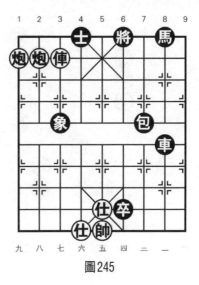

圖245

 第246局

著法（紅先勝）：

1.傌八進七　將4進1

2.俥七平六　包5平4

3.傌七進八

連將殺，紅勝。

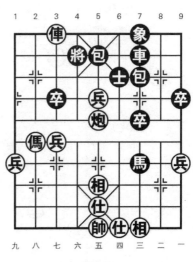

圖246

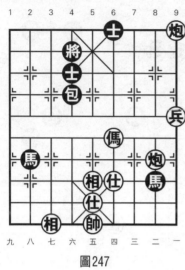

圖247

第247局

著法（紅先勝，圖247）：

1.傌四進五　將4平5

2.炮二平五

連將殺，紅勝。

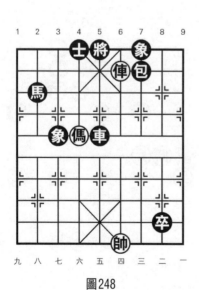

圖248

第248局

著法（紅先勝）：

1.俥四進一　將5進1

2.傌六進七　將5平4

3.俥四平六

連將殺，紅勝。

 ## 第249局

著法（紅先勝）：

1.俥八進二　將4進1

2.傌三退五

連將殺，紅勝。

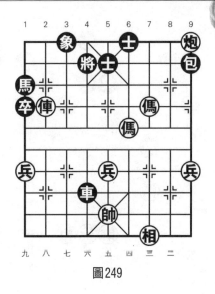

圖249

 ## 第250局

著法（紅先勝）：

1.傌五進三！　包7退8

2.傌四進三　　將5平4

3.炮五平六

連將殺，紅勝。

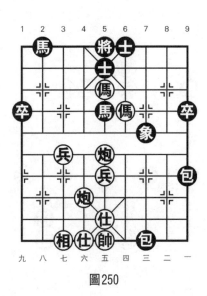

圖250

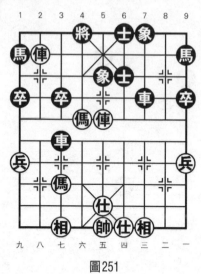

圖251

第251局

著法（紅先勝，圖251）：

1.傌六進七　將4平5

2.俥八進一　馬1退3

3.俥八平七

連將殺，紅勝。

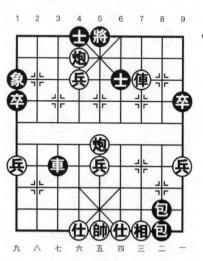

圖252

第252局

著法（紅先勝）：

1.兵六平五　將5平6

2.俥三平四

連將殺，紅勝。

第253局

著法（紅先勝）：

1.兵三平四！ 將6進1

2.仕五進四

連將殺，紅勝。

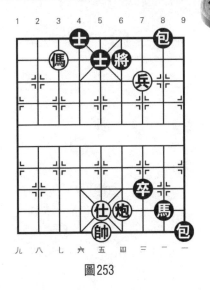

圖253

第254局

著法（紅先勝）：

1.兵五平四 將6退1

2.炮二平四

連將殺，紅勝。

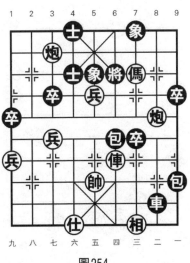

圖254

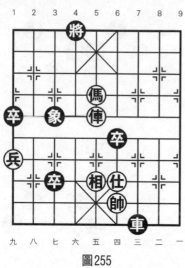

圖255

第255局

著法（紅先勝，圖255）：

1.傌五進七　將4進1

2.俥五平六

連將殺，紅勝。

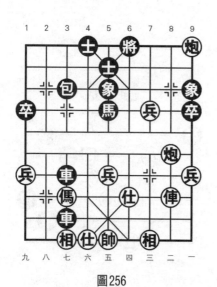

圖256

第256局

著法（紅先勝）：

1.炮二進五　將6進1

2.俥二進六　將6進1

3.兵三平四

連將殺，紅勝。

 第257局

著法（紅先勝）：

1.炮七進八！ 象5退3

2.馬五進六

連將殺，紅勝。

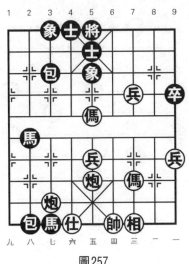

圖257

 第258局

著法（紅先勝）：

1.馬五進七 將5平4

2.俥八進六

連將殺，紅勝。

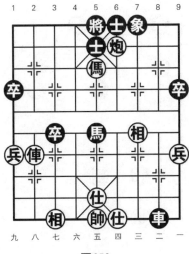

圖258

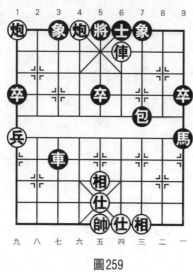

圖259

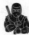

第259局

著法（紅先勝，圖259）：

1.炮六退一　象3進1

2.炮六平八　包7平5

3.炮八進一

絕殺，紅勝。

圖260

第260局

著法（紅先勝）：

1.俥五進一！　將5平4

2.俥三平六　包2平4

3.俥六進三

連將殺，紅勝。

第261局

著法（紅先勝）：

1.炮九進二　車2退3

2.俥四平五！　馬7退5

3.俥六進一

連將殺，紅勝。

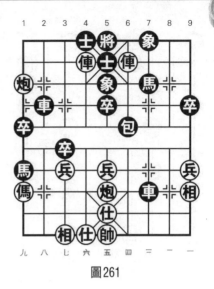

圖261

第262局

著法（紅先勝）：

1.炮七進八！　象5退3

2.傌五進四　　將5平6

3.炮五平四

連將殺，紅勝。

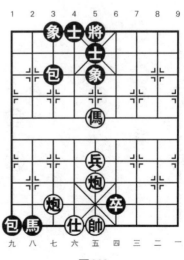

圖262

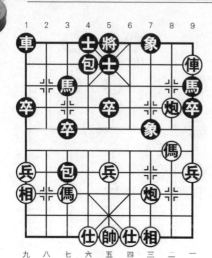

圖263

 第263局

著法（紅先勝，圖263）：

1.炮三進七　包4平9

2.炮二進三

絕殺，紅勝。

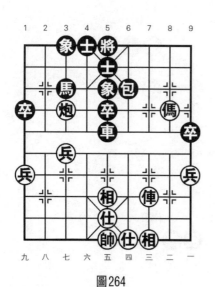

圖264

 第264局

著法（紅先勝）：

1.俥三進七！　士5退6

2.傌二進四　　將5進1

3.俥三退一

連將殺，紅勝。

 第**265**局

著法（紅先勝）：

1.傌七進八　將4進1

2.俥七進八　將4退1

3.俥七平五

連將殺，紅勝。

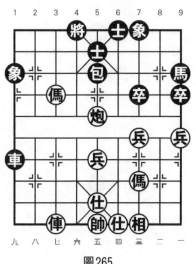

圖265

 第**266**局

著法（紅先勝）：

1.兵七平六　將4平5

2.傌二進三

連將殺，紅勝。

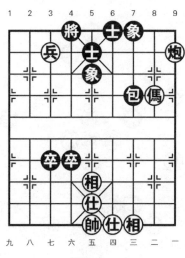

圖266

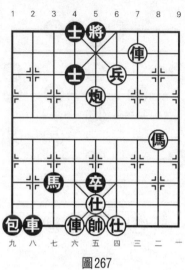

圖267

 第267局

著法（紅先勝，圖267）：

1.兵四平五　將5平6

2.俥三進一　將6進1

3.傌二進三

連將殺，紅勝。

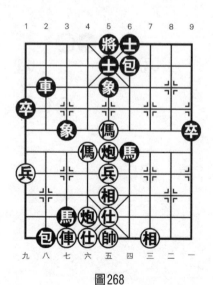

圖268

 第268局

著法（紅先勝）：

1.俥七平八！　車2進7

2.傌五進六　將5平4

3.後傌退七

絕殺，紅勝。

 ## 第269局

著法（紅先勝）：

1.傌五進四！ 將6進1

2.仕五進四

連將殺，紅勝。

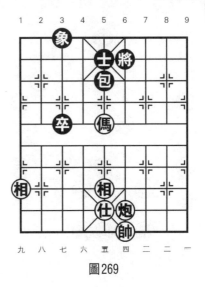

圖269

 ## 第270局

著法（紅先勝）：

1.傌五退三！ 馬8進7

2.俥五平四 車4平6

3.俥七平六

連將殺，紅勝。

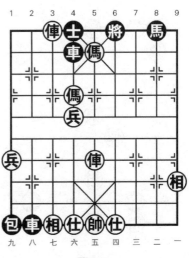

圖270

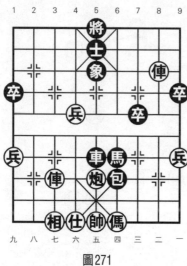

圖271

第271局

著法（紅先勝，圖271）：

1. 俥二進二　士5退6
2. 俥七進七　將5進1
3. 俥二退一

連將殺，紅勝。

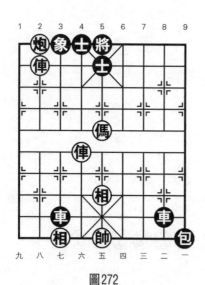

圖272

第272局

著法（紅先勝）：

1. 俥六進五！　士5退4
2. 傌五進六　將5平6
3. 俥八平四

連將殺，紅勝。

 第273局

著法（紅先勝）：

1.傌七進八　將4進1

黑如改走將4平5，則傌八退六，將5平4，炮五平六，連將殺，紅勝。

2.炮五平九　卒3進1

3.炮九進二

絕殺，紅勝。

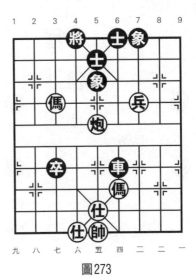

圖273

 第274局

著法（紅先勝）：

1.前傌進七　將5平6

2.傌五進三

連將殺，紅勝。

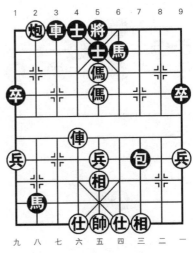

圖274

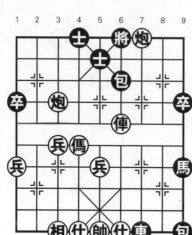

圖275

 第275局

著法（紅先勝，圖275）：

1.炮七進三　將6進1

2.傌六進五

連將殺，紅勝。

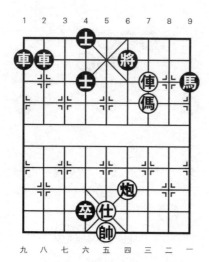

圖276

第276局

著法（紅先勝）：

1.俥三進一　將6進1

2.傌三退五　將6平5

3.炮四平五

連將殺，紅勝。

 第277局

著法（紅先勝）：

1. 俥四平五！　將5平6
2. 馬三進二　　將6退1
3. 炮一進三

連將殺，紅勝。

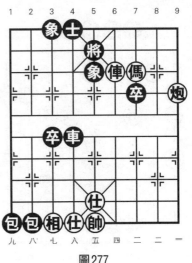

圖277

 第278局

著法（紅先勝）：

1. 俥四退一！　將5進1
2. 馬三退五　　將5平4
3. 俥四進一

連將殺，紅勝。

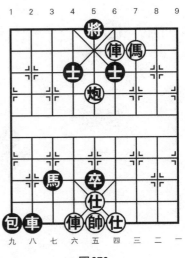

圖278

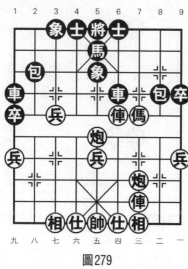

圖279

第279局

著法（紅先勝，圖279）：

1.傌三進四！　包2平6

2.炮三進七

連將殺，紅勝。

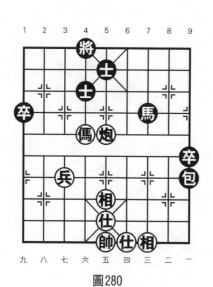

圖280

第280局

著法（紅先勝）：

1.傌六進七　將4進1

2.炮五平六

連將殺，紅勝。

 第281局

著法（紅先勝）：

1.俥八進九　士5退4

2.俥八平六！　將5平4

3.俥七進一

連將殺，紅勝。

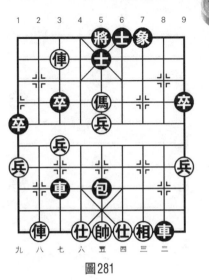

圖281

 第282局

著法（紅先勝）：

1.兵四平五　士6退5

2.炮五平四

連將殺，紅勝。

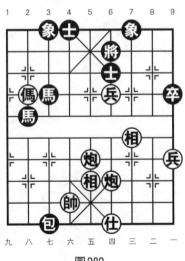

圖282

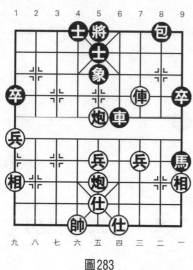

圖283

 第283局

著法（紅先勝，圖283）：

1.俥三進三　車6退4

2.後炮平八　車6平7

3.炮八進七

絕殺，紅勝。

圖284

第284局

著法（紅先勝）：

1.傌二進四　將5平6

2.傌四進三　將6平5

黑如改走士5進6，則俥四進一，包3平6，俥四進一，連將殺，紅勝。

3.俥四進三

連將殺，紅勝。

 第285局

著法（紅先勝）：

1. 傌六進八　包8退8
2. 傌八進六　將5平4
3. 兵六平七

絕殺，紅勝。

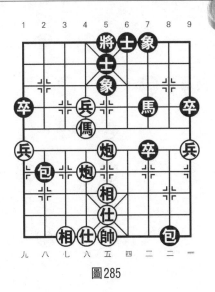

圖285

 第286局

著法（紅先勝）：

1. 俥四進一！　士5退6
2. 前炮平六！

連將殺，紅勝。

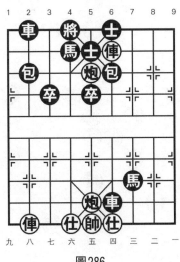

圖286

圖287

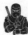 第287局

著法（紅先勝，圖287）：

1.傌五進四　車5平6

2.傌四進三

雙將殺，紅勝。

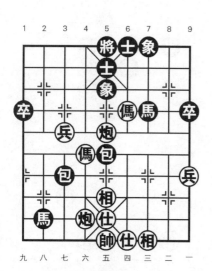

圖288

 第288局

著法（紅先勝）：

1.傌四進六　將5平4

2.炮五平六

連將殺，紅勝。

第289局

著法（紅先勝）：

1.兵六進一　　將4平5

2.兵六平五！　將5平4

3.兵五進一

連將殺，紅勝。

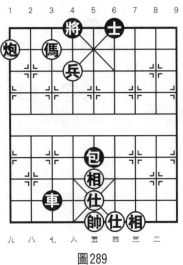

圖289

第290局

著法（紅先勝）：

1.兵四平五！　將4平5

2.傌五進三　　將5平4

3.傌三進四

連將殺，紅勝。

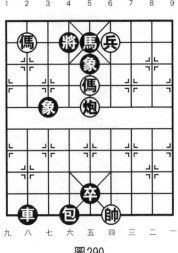

圖290

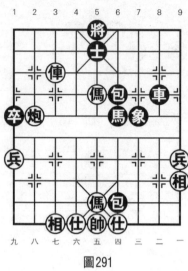

圖291

 第291局

著法（紅先勝，圖291）：

1.俥七進二　士5退4

2.炮八平五　將5平6

3.俥七平六

連將殺，紅勝。

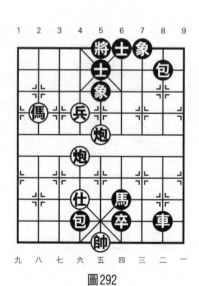

圖292

 第292局

著法（紅先勝）：

1.傌八進六　　將5平4

2.兵六平七！　包4退3

3.炮五平六

連將殺，紅勝。

 第293局

著法（紅先勝）：

1.炮七平六　士5進4

2.傌六進八

連將殺，紅勝。

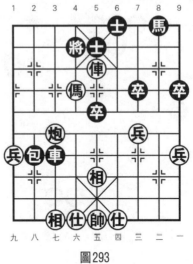

圖293

 第294局

著法（紅先勝）：

1.俥七退一　　將4退1

2.兵四平五！　士4退5

3.俥七進一

絕殺，紅勝。

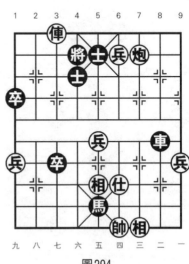

圖294

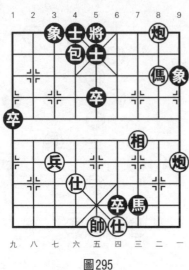

圖295

第295局

著法（紅先勝，圖295）：

1.傌二進三　士5退6

2.炮一平五　包4平5

3.傌三退四

連將殺，紅勝。

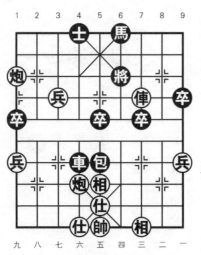

圖296

第296局

著法（紅先勝）：

1.兵七進一　將6退1

黑如改走馬6進5，則俥
三平四殺，紅勝。

2.俥三進二

連將殺，紅勝。

 ## 第297局

著法（紅先勝）：

1.傌五進六　馬3進4

2.傌六進七

連將殺，紅勝。

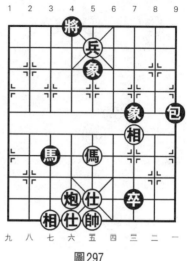

圖297

 ## 第298局

著法（紅先勝）：

1.傌四進六　　將5平4

2.炮五平六！　馬2退4

3.炮六進四

連將殺，紅勝。

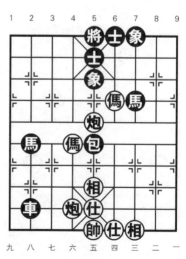

圖298

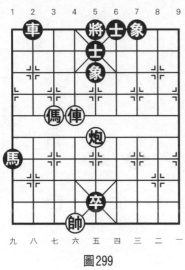

圖299

 第299局

著法（紅先勝，圖299）：
1.傌七進六　將5平4
2.傌六進七　將4平5
3.俥六進四
連將殺，紅勝。

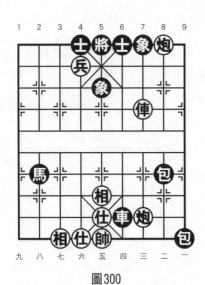

圖300

 第300局

著法（紅先勝）：
1.炮三進八！　象5退7
2.俥三平五　士4進5
3.俥五進二
連將殺，紅勝。

 第301局

著法（紅先勝）：

1. 俥四進二！　士4進5

2. 炮五平六！　將4進1

3. 兵七平六

連將殺，紅勝。

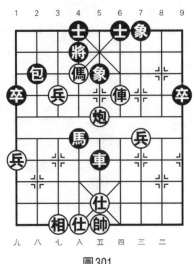

圖301

 第302局

著法（紅先勝）：

1. 俥七進三　包4退2

2. 傌五進七　將5平6

3. 炮五平四

連將殺，紅勝。

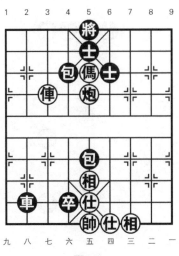

圖302

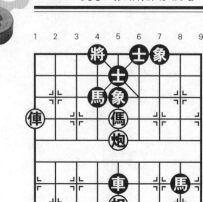

圖303

第303局

著法（紅先勝，圖303）：

1.傌五進七　將4平5

2.俥九進三　馬4退3

3.俥九平七

連將殺，紅勝。

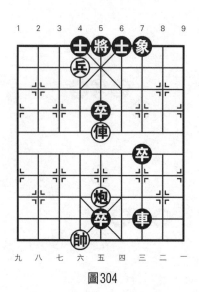

圖304

第304局

著法（紅先勝）：

1.俥五平六　　士6進5

2.兵六平五！　士4進5

3.俥六進四

連將殺，紅勝。

 第305局

著法（紅先勝）：

1.俥三退一　將6退1

2.俥三平五

連將殺，紅勝。

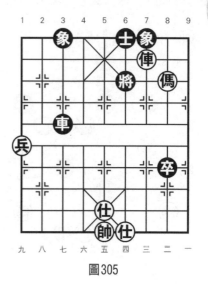

圖305

 第306局

著法（紅先勝）：

1.兵三平四！　將6平5

2.兵四進一

連將殺，紅勝。

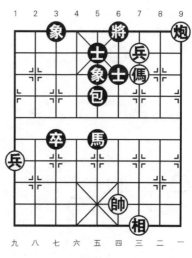

圖306

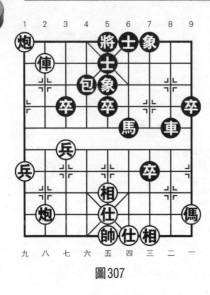

圖307

第307局

著法（紅先勝，圖307）：

1.炮八進六！ 馬6進4

2.俥八平九！ 車8平2

3.炮八進二

絕殺，紅勝。

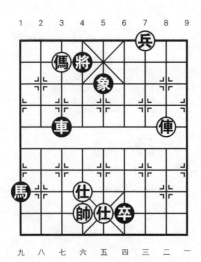

圖308

第308局

著法（紅先勝）：

1.俥二進三 將4退1

2.傌七退五 將4平5

3.兵三平四

連將殺，紅勝。

第309局

著法（紅先勝）：

1. 俥七平五　　象7進5

2. 俥五進一！　將5進1

3. 炮六平五

連將殺，紅勝。

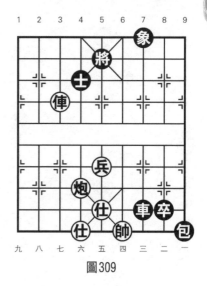

圖309

第310局

著法（紅先勝）：

1. 俥二進六　士5退6

2. 傌五進六

連將殺，紅勝。

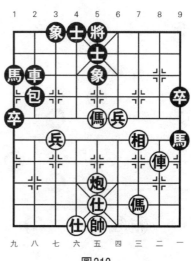

圖310

圖311

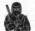 **第311局**

著法（紅先勝，圖311）：

1.兵七平六！ 將5平4

2.傌五進七　　將4進1

3.傌三進四

連將殺，紅勝。

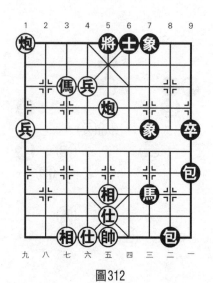

圖312

 第312局

著法（紅先勝）：

1.兵六平五　　士6進5

2.傌七進八

連將殺，紅勝。

 第313局

著法（紅先勝）：

1. 傌五進三　　將5進1
2. 傌三退四　　將5進1
3. 俥六進六！

連將殺，紅勝。

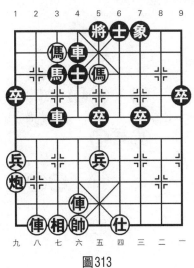

圖313

 第314局

著法（紅先勝）：

1. 炮四進一！　將5平6
2. 炮六平四

連將殺，紅勝。

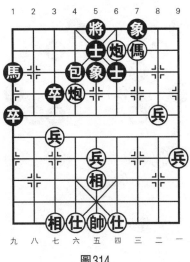

圖314

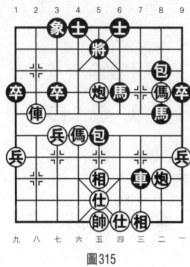

圖315

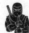 **第315局**

著法（紅先勝，圖315）：

1.俥八進三　將5進1

2.傌六進七　將5平4

3.俥八平六

連將殺，紅勝。

圖316

 第316局

著法（紅先勝）：

1.傌五進三！　包2平7

2.俥八進六　　馬3退4

3.俥八平六

連將殺，紅勝。

 第317局

著法（紅先勝）：

1.俥六平五　將6進1

2.前俥平四！　包6退3

3.傌七退六

連將殺，紅勝。

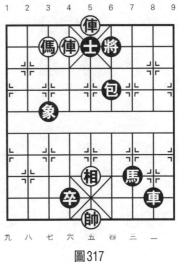

圖317

 第318局

著法（紅先勝）：

1.俥五進三　將6進1

2.俥三進六　將6進1

3.俥五平四

連將殺，紅勝。

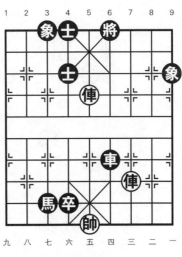

圖318

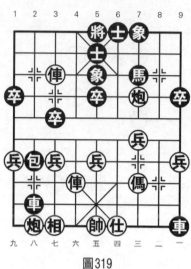

圖319

 第319局

著法（紅先勝，圖319）：

1.俥七進二！　士5退4

2.俥七平六　　將5進1

3.後俥進六

連將殺，紅勝。

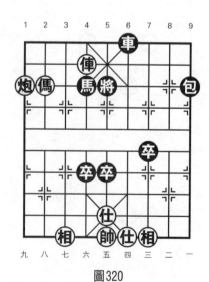

圖320

 第320局

著法（紅先勝）：

1.傌八進七！　馬4進2

2.俥六退一

連將殺，紅勝。

 第321局

著法（紅先勝）：

1. 炮二進三　士5退6
2. 俥四進三　將5進1
3. 俥四退一

連將殺，紅勝。

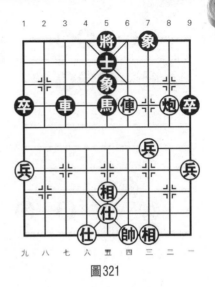

圖321

 第322局

著法（紅先勝）：

1. 炮七進三！　象5退3
2. 傌三進四　　將5平6
3. 炮五平四

連將殺，紅勝。

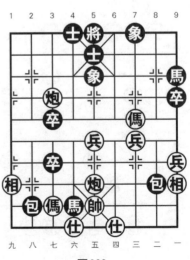

圖322

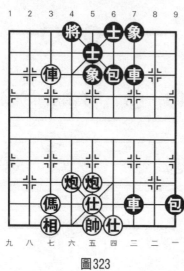

圖323

第323局

著法（紅先勝，圖323）：

1.傌七進六　士5進4

2.傌六進五　士4退5

3.傌五進六

連將殺，紅勝。

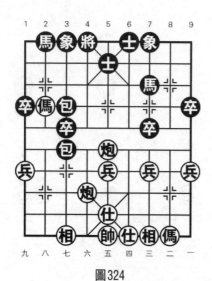

圖324

第324局

著法（紅先勝）：

1.炮五平六　將4平5

2.傌八進七

連將殺，紅勝。

第325局

著法（紅先勝）：

1. 炮三進五！ 象5退7
2. 炮一平三

連將殺，紅勝。

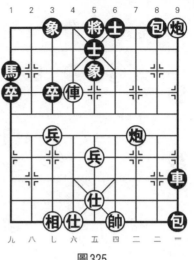

圖325

第326局

著法（紅先勝）：

1. 傌八進六 將5平6
2. 俥五平四！ 馬7進6
3. 兵三平四

連將殺，紅勝。

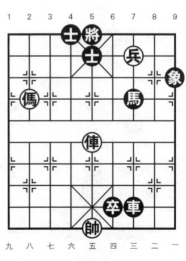

圖326

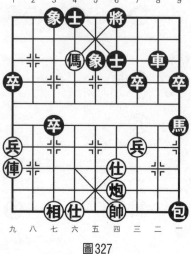

圖327

第327局

著法（紅先勝，圖327）：

1.仕四退五！　士6退5

2.俥九平四　　士5進6

3.俥四進五

連將殺，紅勝。

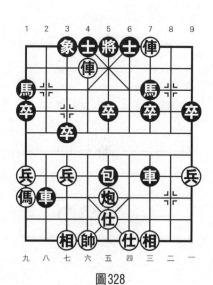

圖328

第328局

著法（紅先勝）：

1.俥六進一　　將5進1

2.俥三退一　　將5進1

3.俥六退二

連將殺，紅勝。

 ## 第329局

著法（紅先勝）：

1. 俥四進一　　將5進1
2. 傌七進六　　將5平4
3. 俥四平六

連將殺，紅勝。

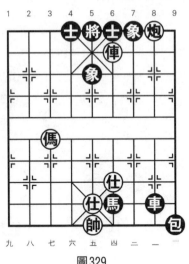

圖329

 ## 第330局

著法（紅先勝）：

1. 俥六平五！　士6進5
2. 俥一進三

連將殺，紅勝。

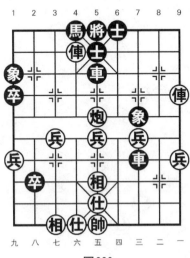

圖330

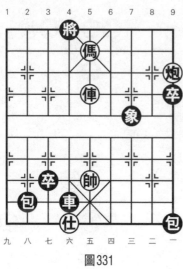

圖331

第331局

著法（紅先勝，圖331）：

1.傌五退七　將4進1

2.傌七進八　將4退1

3.俥五進三

連將殺，紅勝。

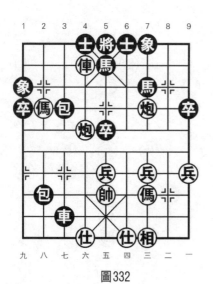

圖332

第332局

著法（紅先勝）：

1.俥六進一！　將5平4

2.炮三平六　將4平5

3.傌八進七

連將殺，紅勝。

第333局

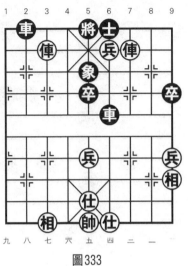

圖333

著法（紅先勝）：

1.兵四進一！　將5平6

2.俥七平四！　車6退3

3.俥三進一

連將殺，紅勝。

第334局

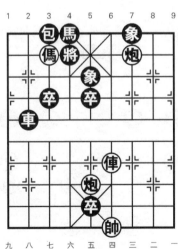

圖334

著法（紅先勝）：

1.俥四進五　將4進1

2.炮三退一　象5進7

3.傌七退五

連將殺，紅勝。

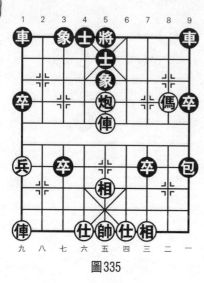

圖335

第335局

著法（紅先勝，圖335）：

1.傌二進四　將5平6

2.炮五平四

連將殺，紅勝。

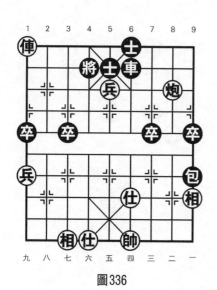

圖336

第336局

著法（紅先勝）：

1.俥九退一　將4退1

2.炮二進二

連將殺，紅勝。

 第337局

著法（紅先勝）：

1.炮五平六　馬3退4

2.兵六進一　將4平5

3.傌四進三

連將殺，紅勝。

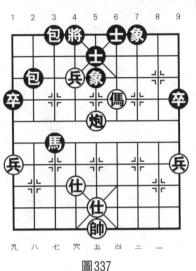

圖337

 第338局

著法（紅先勝）：

1.俥五進一　將4進1

2.俥五平六！

連將殺，紅勝。

圖338

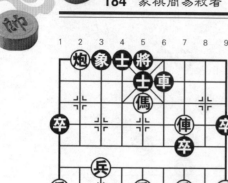

圖339

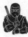 **第339局**

著法（紅先勝，圖339）：

1.傌五進七　將5平6

2.俥三進三

連將殺，紅勝。

圖340

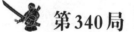 **第340局**

著法（紅先勝）：

1.兵四進一　將5平4

2.傌二進四

連將殺，紅勝。

 ## 第341局

著法（紅先勝）：

1.俥五平四　　將6進1

2.仕五進四

連將殺，紅勝。

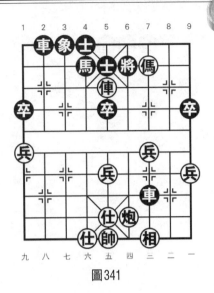

圖341

 ## 第342局

著法（紅先勝）：

1.兵五平四　　卒7平6

2.兵四進一　　將6平5

3.傌八進七

連將殺，紅勝。

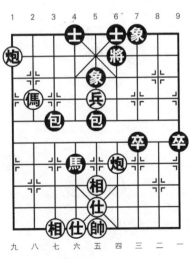

圖342

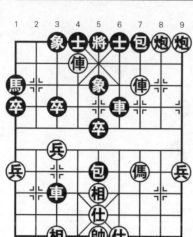

圖343

 第343局

著法（紅先勝，圖343）：

1.俥三平五！　包5退4

2.炮一平三

連將殺，紅勝。

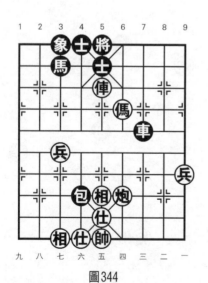

圖344

 第344局

著法（紅先勝）：

1.傌四進六　將5平6

2.俥五平四

連將殺，紅勝。

第345局

著法（紅先勝）：

1.俥七進三　將4進1

2.馬五退七

連將殺，紅勝。

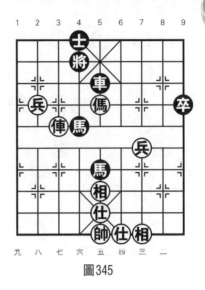

圖345

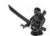

第346局

著法（紅先勝）：

1.馬四進六　將5平4

2.馬六進八　將4平5

3.俥六進三

連將殺，紅勝。

圖346

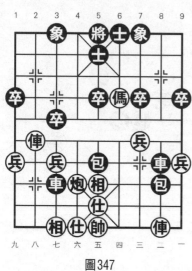

圖347

第347局

著法（紅先勝，圖347）：

1.傌四進三　將5平4

2.俥八平六　士5進4

3.俥六進三

連將殺，紅勝。

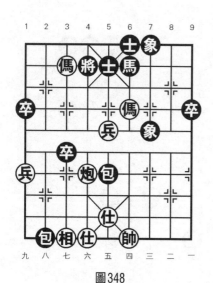

圖348

第348局

著法（紅先勝）：

1.傌七退六　卒3平4

2.傌六進八

連將殺，紅勝。

 ## 第349局

著法（紅先勝）：

1.炮七進三！　象5退3

2.傌五進四

連將殺，紅勝。

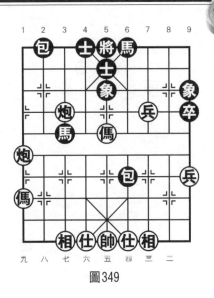

圖349

 ## 第350局

著法（紅先勝）：

第一種攻法：

1.傌四進三　將5平4

2.俥八平六　士5進4

3.俥六進一

連將殺，紅勝。

第二種攻法：

1.俥八進三　士5退4

2.傌四進六　將5進1

3.俥八退一

連將殺，紅勝。

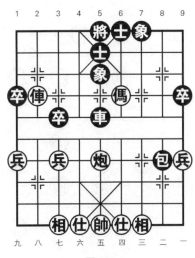

圖350

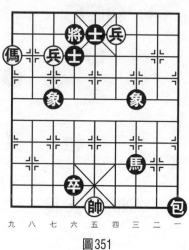

圖351

 第351局

著法（紅先勝，圖351）：

1.兵七進一　將4退1

2.兵七進一　將4平5

3.傌九進七

連將殺，紅勝。

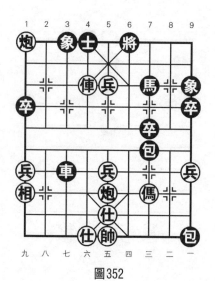

圖352

 第352局

著法（紅先勝）：

1.俥六進二　將6進1

2.俥六退一　馬7退5

3.俥六平五

連將殺，紅勝。

 第353局

著法（紅先勝）：

1. 傌八退六！　士5進4
2. 傌六進四　　將5平6
3. 炮一平四

連將殺，紅勝。

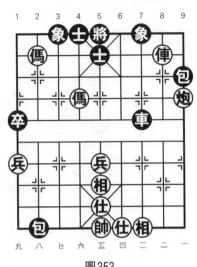

圖353

 第354局

著法（紅先勝）：

1. 俥七退一　　將4退1
2. 傌七進六

連將殺，紅勝。

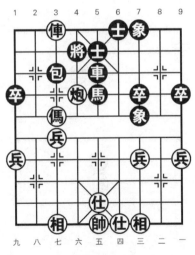

圖354

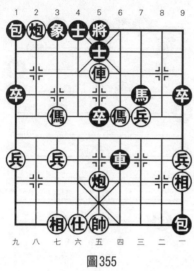

圖355

第355局

著法（紅先勝，圖355）：

1.俥五進一　　將5平6

2.傌四進三

連將殺，紅勝。

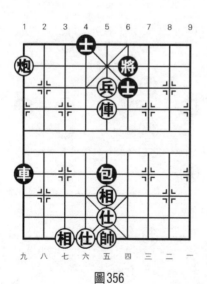

圖356

第356局

著法（紅先勝）：

1.兵五進一　　將6退1

2.俥五平三　　士6退5

3.俥三進三

絕殺，紅勝。

 # 第357局

著法（紅先勝）：

1.炮七進七！　象1退3

2.傌六進七　　將5進1

3.炮九進二

連將殺，紅勝。

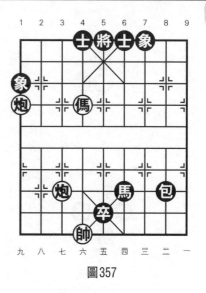

圖357

 # 第358局

著法（紅先勝）：

1.後俥退一！　包4平8

2.俥二退二

連將殺，紅勝。

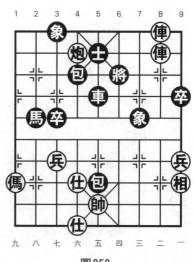

圖358

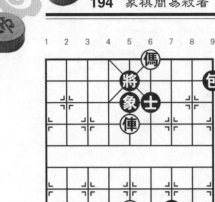

圖359

 第359局

著法（紅先勝，圖359）：

1.俥五進一　將5平6

2.俥五平四　將6平5

3.俥四平五

連將殺，紅勝。

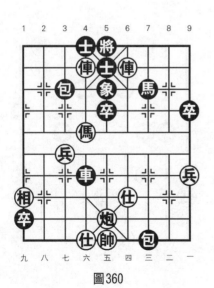

圖360

 第360局

著法（紅先勝）：

1.炮五進六　士5進4

2.俥六平五

連將殺，紅勝。

第361局

著法（紅先勝）：

1.傌四進六　將6平5

2.俥二退一　士5進6

3.俥二平四

連將殺，紅勝。

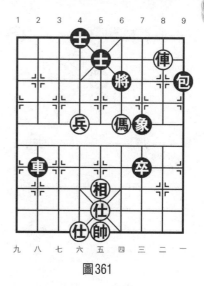

圖361

第362局

著法（紅先勝）：

1.俥二平三　士5退6

2.傌四退六　將5進1

3.俥三退一

連將殺，紅勝。

圖362

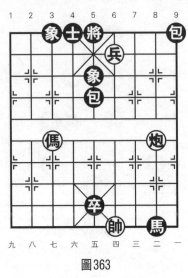

圖363

 第363局

著法（紅先勝，圖363）：

1. 兵四進一　將5進1

2. 傌七進六　將5平4

3. 炮二平六

連將殺，紅勝。

圖364

 第364局

著法（紅先勝）：

1. 傌六進四　馬5退6

2. 傌四進二　將6平5

3. 後傌進三

連將殺，紅勝。

 ## 第365局

著法（紅先勝）：

1.炮四平二　士5進6

2.炮二進二　將6退1

3.俥四進二

連將殺，紅勝。

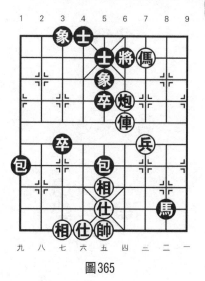

圖365

 ## 第366局

著法（紅先勝）：

1.兵四平五！　將4平5

2.傌一進三

連將殺，紅勝。

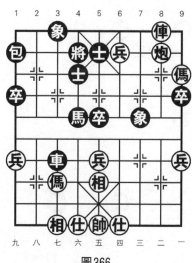

圖366

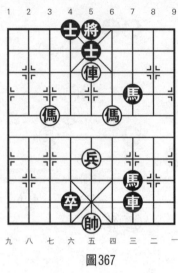

圖367

第367局

著法（紅先勝，圖367）：

1.傌七進六　　將5平6

2.俥五平四！　士5進6

3.傌四進三

連將殺，紅勝。

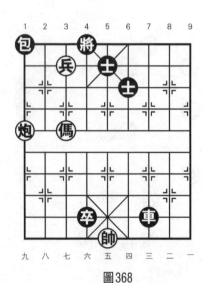

圖368

第368局

著法（紅先勝）：

1.兵七進一　　將4平5

黑如改走將4進1，則傌七進八，將4進1，炮九進二殺，紅勝。

2.傌七進六　　將5平6

3.炮九平四

連將殺，紅勝。

 ## 第369局

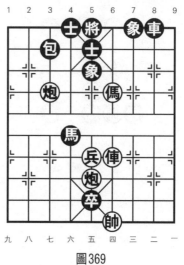

著法（紅先勝）：

1.傌四進三！　包3平7

2.炮七進三　　象5退3

3.俥四進六

連將殺，紅勝。

圖369

 ## 第370局

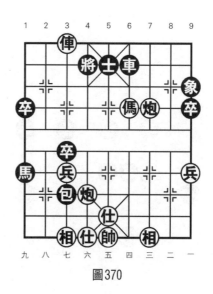

著法（紅先勝）：

1.俥七退一　將4退1

2.傌四進六　卒3平4

3.炮三平六

連將殺，紅勝。

圖370

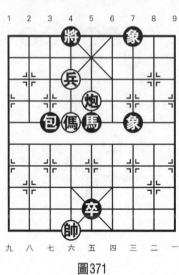

圖371

第371局

著法（紅先勝，圖371）：

1.傌六進五！　象7退5

2.兵六進一

連將殺，紅勝。

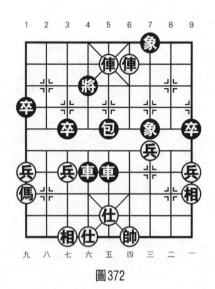

圖372

第372局

著法（紅先勝）：

1.俥五平六　將4平5

2.俥四退一

連將殺，紅勝。

 第373局

著法（紅先勝）：

1. 俥五進三　將4進1
2. 兵七進一　將4進1
3. 俥五平六

連將殺，紅勝。

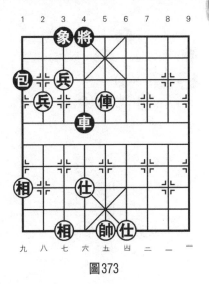

圖373

 第374局

著法（紅先勝）：

1. 傌四進三　將5平4
2. 炮五平六　包4平2
3. 炮三平六

連將殺，紅勝。

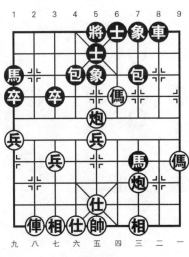

圖374

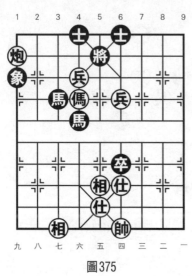

圖375

 第375局

著法（紅先勝，圖375）：

1.兵六平七！ 將5平4

2.傌六進七

連將殺，紅勝。

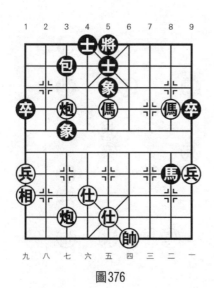

圖376

 第376局

著法（紅先勝）：

1.傌二進三！ 包3平7

2.前炮進三 象5退3

3.炮七進八

連將殺，紅勝。

 第377局

著法（紅先勝）：

1. 俥一進一　將6進1

2. 炮三平四　車3平6

3. 炮四進二

連將殺，紅勝。

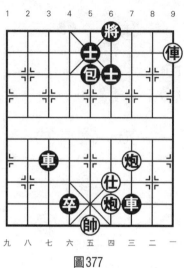

圖377

 第378局

著法（紅先勝）：

1. 兵七進一　將4進1

2. 傌二進四

連將殺，紅勝。

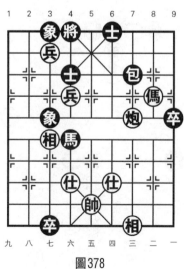

圖378

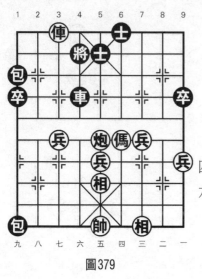

圖379

 第379局

著法（紅先勝，圖379）：

1. 炮五平六　士5進4

黑如改走車4進2，則傌

四進五，包1平5，傌五退

六，紅得車勝定。

2. 傌四進五　將4平5

3. 炮六平五

連將殺，紅勝。

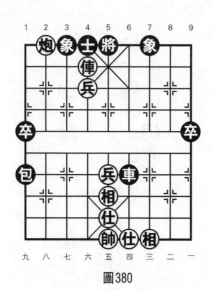

圖380

第380局

著法（紅先勝）：

1. 傌六進一　將5進1

2. 傌六退一

連將殺，紅勝。

 第**381**局

著法（紅先勝）：

1.俥三進一　　將6進1

2.傌二退三　　將6平5

3.俥三退一

連將殺，紅勝。

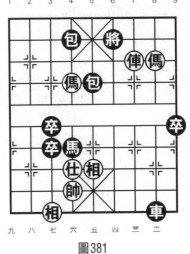

圖381

 第**382**局

著法（紅先勝）：

1.傌八進六　　將5退1

2.俥四退一　　將5退1

3.兵三平四

連將殺，紅勝。

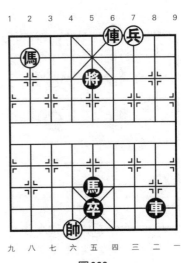

圖382

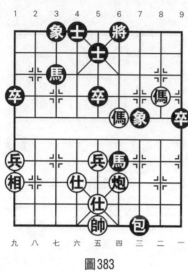

圖383

 第383局

著法（紅先勝，圖383）：

1.傌四進三　將6平5

2.傌二進三

連將殺，紅勝。

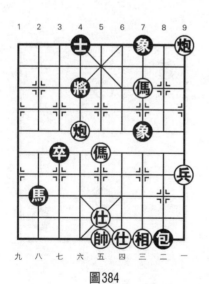

圖384

 第384局

著法（紅先勝）：

1.傌五進六　將4平5

2.傌三進四

連將殺，紅勝。

 第385局

著法（紅先勝）：

1. 俥六進九！　將5平4
2. 俥四進一

連將殺，紅勝。

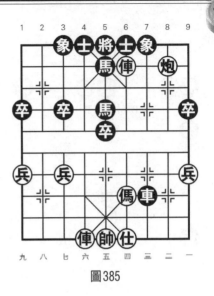

圖385

 第386局

著法（紅先勝）：

1. 炮九平四　將6平5
2. 傌七進六

連將殺，紅勝。

圖386

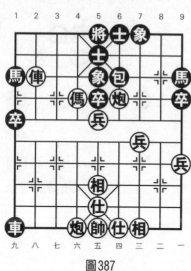

圖387

 第387局

著法（紅先勝，圖387）：

1.傌六進七　將5平4

2.俥八平六

連將殺，紅勝。

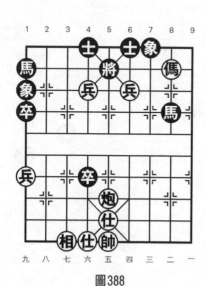

圖388

 第388局

著法（紅先勝）：

1.兵四平五　將5平6

2.傌二退三

連將殺，紅勝。

 第389局

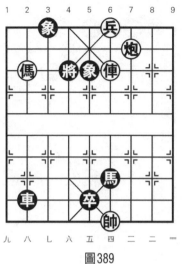

圖389

著法（紅先勝）：

1.傌八進七　將4退1

2.俥四進一　將4退1

3.炮三進一

連將殺，紅勝。

 第390局

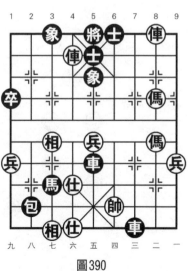

圖390

著法（紅先勝）：

1.俥二平四！　士5退6

2.傌二進四

連將殺，紅勝。

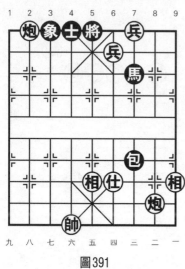

圖391

 第391局

著法（紅先勝，圖391）：

1.炮二進八！ 馬7退8

2.兵三平四

連將殺，紅勝。

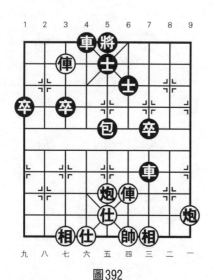

圖392

 第392局

著法（紅先勝）：

1.俥七平五！ 士6退5

2.俥四進七

連將殺，紅勝。

 第393局

著法（紅先勝）：

1. 俥七進八　將6退1
2. 傌四進三　將6平5
3. 俥七進一

連將殺，紅勝。

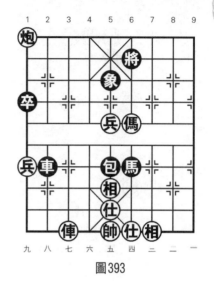

圖393

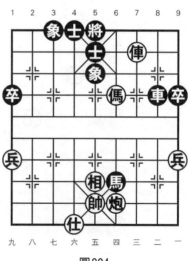

第394局

著法（紅先勝）：

1. 俥三進一！　士5退6
2. 傌四進六　將5進1
3. 俥三退一

連將殺，紅勝。

圖394

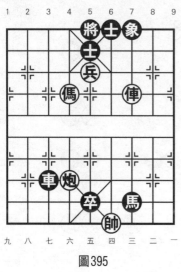

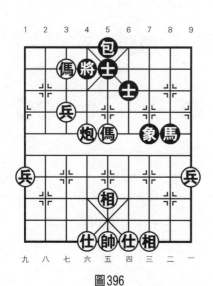

圖395

第395局

著法（紅先勝，圖395）：

1. 兵五進一！　士6進5

2. 俥三進三　　士5退6

3. 俥三平四

連將殺，紅勝。

圖396

第396局

著法（紅先勝）：

1. 傌五進六！　將4進1

2. 兵七平六

連將殺，紅勝。

第397局

著法（紅先勝）：

1.傌二進四　　將5平6

2.傌四進三　　將6進1

3.俥二進三

連將殺，紅勝。

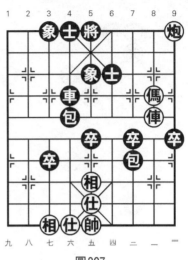

圖397

第398局

著法（紅先勝）：

1.俥四進一　　將5進1

2.傌六進四

連將殺，紅勝。

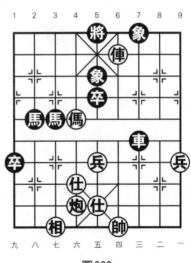

圖398

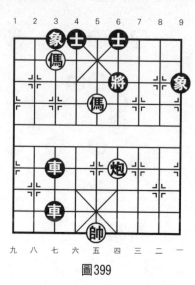

圖399

第399局

著法（紅先勝，圖399）：

1.傌五退四！　後車平6

2.傌七退六　　將6退1

3.傌四進三

連將殺，紅勝。

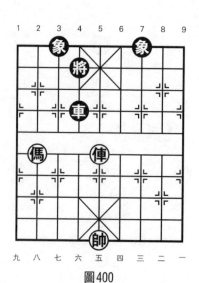

圖400

第400局

著法（紅先勝）：

1.傌八進七！　將4進1

2.傌七進八　　將4退1

3.俥五進四

連將殺，紅勝。

 第401局

著法（紅先勝）：

1.炮一進一　將4進1

2.傌四進五　將4平5

3.炮一退一

連將殺，紅勝。

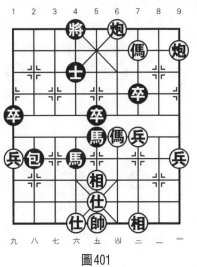

圖401

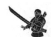 第402局

著法（紅先勝）：

1.俥四進八　將5進1

2.俥四平五　將5平6

3.俥五退一

連將殺，紅勝。

圖402

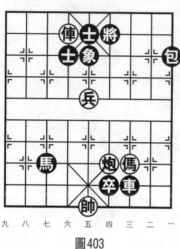

圖403

第403局

著法（紅先勝，圖403）：

1.傌三進四　包9平6

2.傌四進三　包6平7

3.兵五平四

連將殺，紅勝。

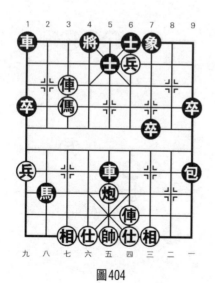

圖404

第404局

著法（紅先勝）：

1.兵四平五！　士6進5

2.俥四進八！　將4進1

3.俥七平九

絕殺，紅勝。

 第405局

著法（紅先勝）：

1.俥六進一！　士5退4

2.傌五進七

連將殺，紅勝。

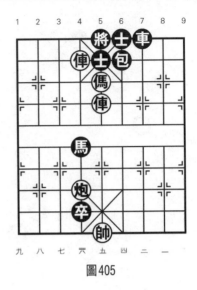

圖405

 第406局

著法（紅先勝）：

1.俥八退一　馬2退4

2.俥八平六　將5退1

3.俥六平四

連將殺，紅勝。

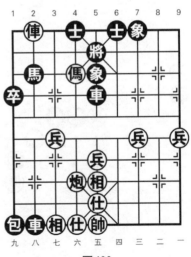

圖406

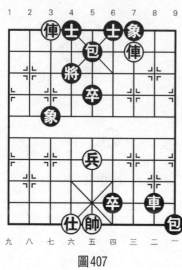

圖407

第407局

著法（紅先勝，圖407）：

1.俥七平六　包5平4

2.俥六退一　將4平5

3.俥三退一

連將殺，紅勝。

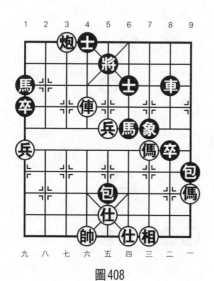

圖408

第408局

著法（紅先勝）：

1.俥六進二　將5進1

2.兵五進一

連將殺，紅勝。

第409局

著法（紅先勝）：

1.前俥進四！　士5退6

2.俥四進六　　將5進1

3.傌二進三

連將殺，紅勝。

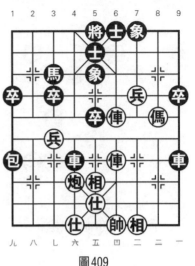

圖409

第410局

著法（紅先勝）：

1.俥三進三！　象5退7

黑如改走將6進1，則炮八平四，士6退5，炮五平四，連將殺，紅勝。

2.俥四進七　將6平5

3.炮八平五

連將殺，紅勝。

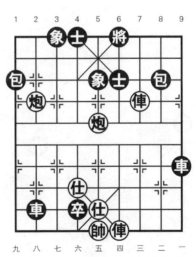

圖410

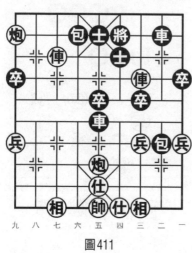

圖411

第411局

著法（紅先勝，圖411）：

1.炮五平四　　車5平6

2.俥七平四!

連將殺，紅勝。

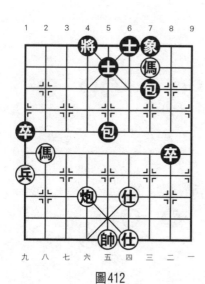

圖412

第412局

著法（紅先勝）：

1.傌八進六　　包7平4

2.傌六進七

連將殺，紅勝。

 第413局

著法（紅先勝）：

1.俥九進二　將4進1

2.傌六進四

連將殺，紅勝。

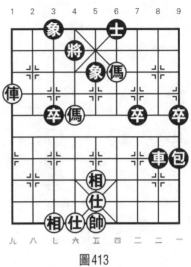

圖413

 第414局

著法（紅先勝）：

1.俥二平五！　包5退5

2.俥六進一

連將殺，紅勝。

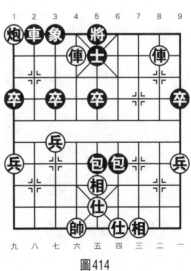

圖414

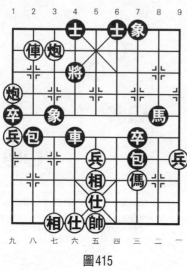

圖415

 第415局

著法（紅先勝，圖415）：

1.俥八退一　將4退1

2.炮九進二

連將殺，紅勝。

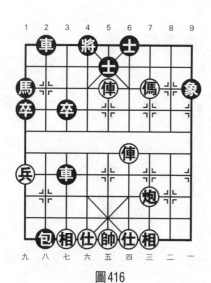

圖416

 第416局

著法（紅先勝）：

1.俥四進五！　將4進1

2.俥五進一　　將4進1

3.俥四退二

連將殺，紅勝。

 第**417**局

著法（紅先勝）：

1.俥八平五！　士6進5

2.俥二進四

連將殺，紅勝。

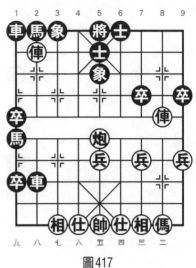

圖417

 第**418**局

著法（紅先勝）：

1.俥七平四　將6平5

2.炮八進七

連將殺，紅勝。

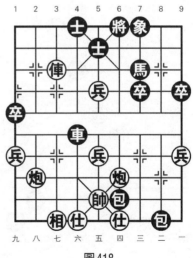

圖418

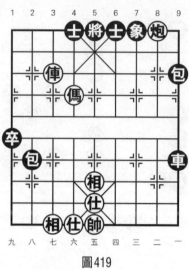

圖419

 第419局

著法（紅先勝，圖419）：

1. 俥七平五　士4進5

2. 俥五進一　將5平4

3. 馬六進四

雙叫殺，紅勝定。

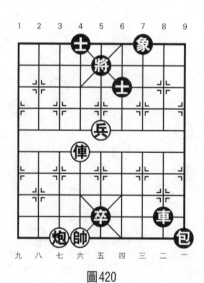

圖420

 第420局

著法（紅先勝）：

1. 俥六進四　將5退1

2. 炮七進九　士4進5

3. 俥六進一

連將殺，紅勝。

 第421局

著法（紅先勝）：

1.傌七進八　將4退1

2.傌五退七

連將殺，紅勝。

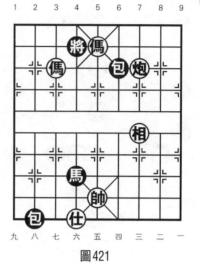

圖421

 第422局

著法（紅先勝）：

1.兵六進一　將4平5

2.兵六平五　將5平6

3.兵五進一

連將殺，紅勝。

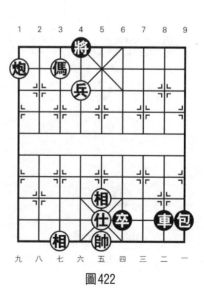

圖422

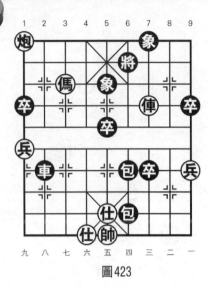

圖423

第423局

著法（紅先勝，圖423）：

1.傌七進六　將6平5

2.俥三進二　後包退5

3.俥三平四

連將殺，紅勝。

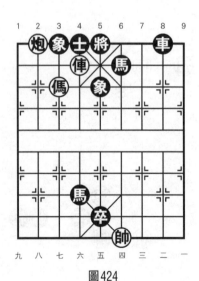

圖424

第424局

著法（紅先勝）：

1.俥六平五　將5平6

2.俥五平四　將6平5

3.俥四平五

連將殺，紅勝。

第425局

著法（紅先勝）：

1.炮七進三　士4進5

2.炮八進一

連將殺，紅勝。

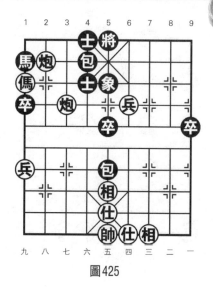

圖425

第426局

著法（紅先勝）：

1.俥八進二！　包7平2

2.俥七進四

連將殺，紅勝。

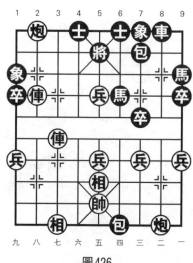

圖426

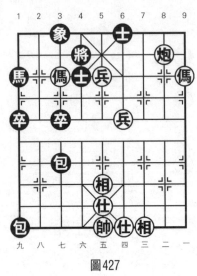

圖427

第427局

著法（紅先勝，圖427）：

1.兵五進一！ 　將4平5

2.傌一進三

連將殺，紅勝。

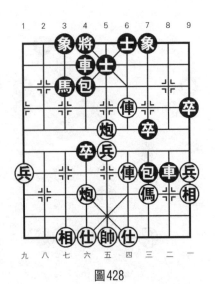

圖428

第428局

著法（紅先勝）：

1.前俥進三！ 　士5退6

2.俥四進六

連將殺，紅勝。

 第429局

著法（紅先勝）：

1.俥四平五！　士6進5

2.俥八平五

連將殺，紅勝。

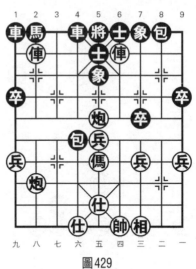

圖429

 第430局

著法（紅先勝）：

1.俥八進八　將4進1

2.傌六進四

連將殺，紅勝。

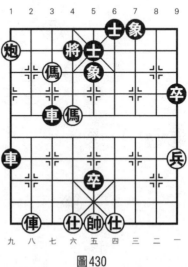

圖430

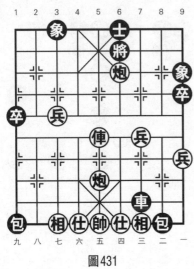

圖431

第431局

著法（紅先勝，圖431）：

1.炮五平四！ 將6進1

2.俥五平四

連將殺，紅勝。

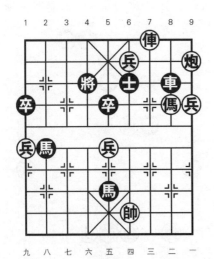

圖432

第432局

著法（紅先勝）：

1.俥三平六 將4平5

2.傌二退四

連將殺，紅勝。

 第**433**局

著法（紅先勝）：

1.傌七進六　將5進1

2.俥四進四

連將殺，紅勝。

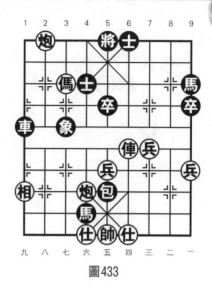

圖433

 第**434**局

著法（紅先勝）：

1.傌二退四　士6進5

2.兵五進一！　士4進5

3.傌四進二

連將殺，紅勝。

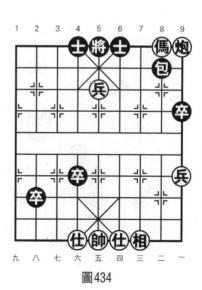

圖434

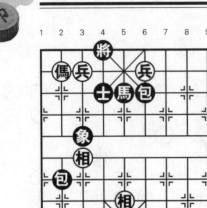

圖435

第435局

著法（紅先勝，圖435）：

1.兵七進一　　將4平5

2.兵七平六！　馬5退4

3.傌八退六

連將殺，紅勝。

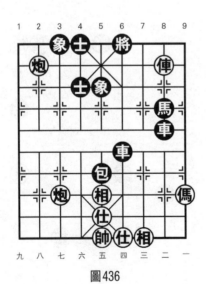

圖436

第436局

著法（紅先勝）：

1.俥二進一　　將6進1

2.炮七進六　　將6進1

3.俥二退二

連將殺，紅勝。

 第**437**局

著法（紅先勝）：

第一種攻法：

1.俥四進五　士5退6

2.傌五進六　將5進1

3.俥二進八

連將殺，紅勝。

第二種攻法：

1.傌五進六　士5進4

2.俥四進五　將5進1

3.俥二進八

連將殺，紅勝。

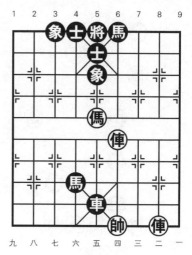

圖437

 第**438**局

著法（紅先勝）：

1.傌八進七！　車3退6

2.傌五進四　　將5平4

3.炮五平六

連將殺，紅勝。

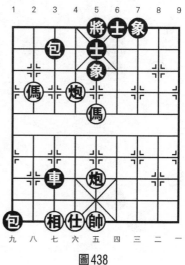

圖438

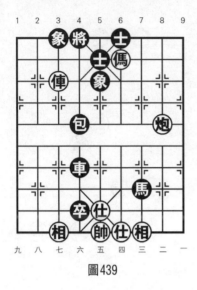

圖439

 第439局

著法（紅先勝）：

1.俥七平六！　將4平5

2.炮二進四

連將殺，紅勝。

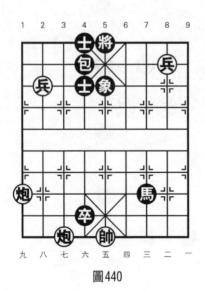

圖440

第440局

著法（紅先勝，圖440）：

1.炮七進九　　將5進1

2.炮九進六！　包4平8

3.兵八進一

連將殺，紅勝。

 第441局

著法（紅先勝）：

1.俥五進一！　將4進1

2.兵七平六！　將4進1

3.俥五平六

連將殺，紅勝。

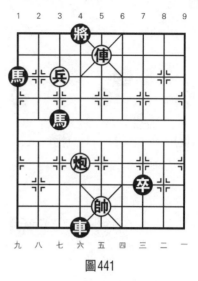

圖441

 第442局

著法（紅先勝）：

1.俥九進二　將5進1

2.傌八進七　將5平6

3.俥九平四

連將殺，紅勝。

圖442

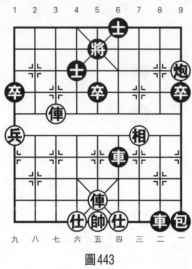

圖443

 第443局

著法（紅先勝）：

1.俥七進三　將5退1

2.俥五進五　將5平4

3.俥五進三

連將殺，紅勝。

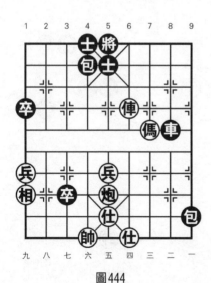

圖444

 第444局

著法（紅先勝，圖444）：

1.傌三進四　將5平6

2.傌四進二　將6平5

3.俥四進三

連將殺，紅勝。

 第445局

著法（紅先勝）：

1. 俥三平四！　士5退6

2. 炮三進九　　士6進5

3. 俥四進一

連將殺，紅勝。

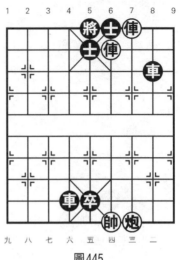

圖445

 第446局

著法（紅先勝）：

1. 俥八平五！　包7平5

2. 俥四進一

連將殺，紅勝。

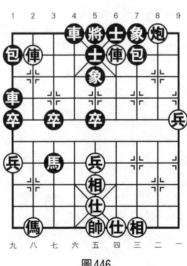

圖446

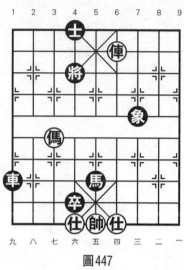

圖447

 第447局

著法（紅先勝）：

1.傌七進五　將4平5

2.傌五進七　將5平4

3.俥四平六

連將殺，紅勝。

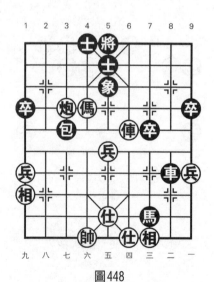

圖448

 第448局

著法（紅先勝，圖448）：

1.炮七進三！　象5退3

2.傌六進七

連將殺，紅勝。

 第**449**局

著法（紅先勝）：

1. 傌九進八　象5退3
2. 俥七進一　將4進1
3. 俥七平六！

連將殺，紅勝。

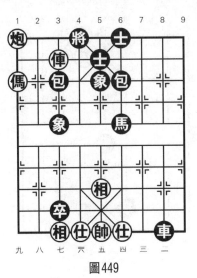

圖449

 第**450**局

著法（紅先勝）：

1. 兵六進一　將4平5
2. 兵六進一

連將殺，紅勝。

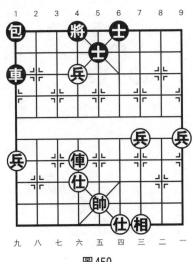

圖450

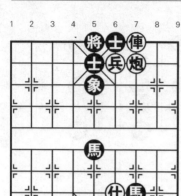

圖451

第451局

著法（紅先勝）：

1.俥三平四！　士5退6

2.炮三進一　　士6進5

3.兵四進一

連將殺，紅勝。

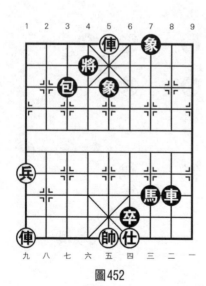

圖452

第452局

著法（紅先勝，圖452）：

1.俥九平六　　包3平4

2.俥六進七！　將4進1

3.俥五平六

連將殺，紅勝。

 第453局

著法（紅先勝）：

1.俥五平六　　車7平4

2.傌五退四!　士6進5

3.俥六進一

連將殺，紅勝。

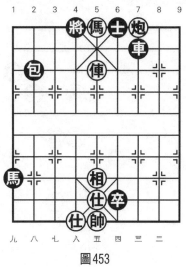

圖453

 第454局

著法（紅先勝）：

1.兵四平五　　馬7進5

2.俥六進一

連將殺，紅勝。

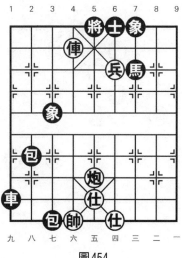

圖454

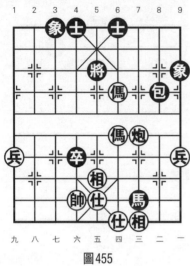

圖455

第455局

著法（紅先勝）：
1.後傌進六　將5平6
2.炮三平四
連將殺，紅勝。

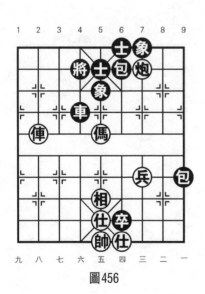

圖456

第456局

著法（紅先勝，圖456）：
1.傌五進七！　將4退1
2.俥八進四　象5退3
3.俥八平七
連將殺，紅勝。

 第457局

著法（紅先勝）：

1.俥六進三　將5進1

2.傌六進七　將5平6

3.俥六平四

連將殺，紅勝。

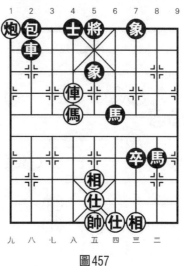

圖457

 第458局

著法（紅先勝）：

第一種攻法：

1.傌七進六　士5退4

2.俥三退一

連將殺，紅勝。

第二種攻法：

1.俥三退一　將6退1

2.傌七進六　象5退3

3.俥三進一

連將殺，紅勝。

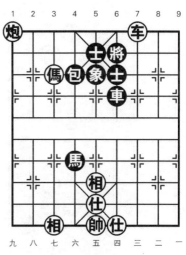

圖458

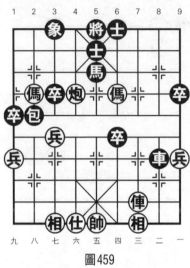

圖459

 第459局

著法（紅先勝）：

1.傌八進七！　馬5退3

2.傌四進六

連將殺，紅勝。

圖460

 第460局

著法（紅先勝）：

1.兵五進一　將6進1

2.炮二進八　將6進1

3.兵四進一

連將殺，紅勝。

 第461局

著法（紅先勝，圖461）：

1.俥三平五　將5平6

2.馬七進六

連將殺，紅勝。

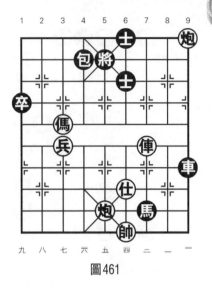

圖461

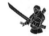 第462局

著法（紅先勝）：

1.炮三進三！　象5退7

2.俥七進五

連將殺，紅勝。

圖462

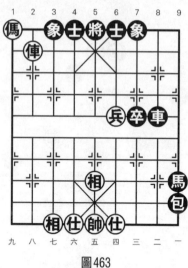

圖463

第463局

著法（紅先勝）：

1. 傌九退七　將5進1
2. 傌七退六　將5退1
3. 傌六進四

連將殺，紅勝。

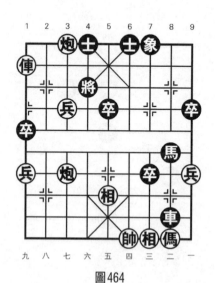

圖464

第464局

著法（紅先勝）：

1. 兵七平六　將4平5
2. 後炮平五

連將殺，紅勝。

 ## 第465局

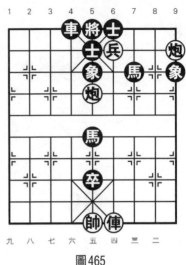

著法（紅先勝，圖465）：

1.炮一進一　象9退7

2.兵四進一　馬7退6

3.俥四進九

連將殺，紅勝。

圖465

 ## 第466局

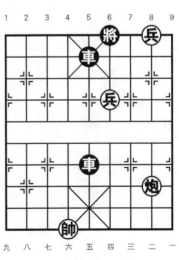

著法（紅先勝）：

1.兵二平三　將6進1

2.炮二平四　前車平6

3.兵四進一

連將殺，紅勝。

圖466

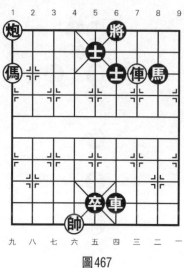

圖467

第467局

著法（紅先勝）：

1.傌九進八　士5退4

2.傌八退七　士4進5

3.傌七進六

連將殺，紅勝。

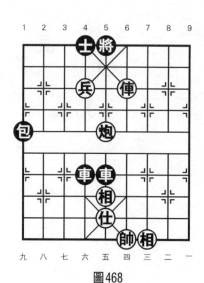

圖468

第468局

著法（紅先勝）：

1.兵六平五　車5退2

2.俥四進二

連將殺，紅勝。

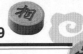

 第469局

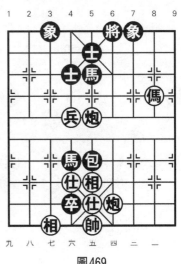

著法（紅先勝，圖469）：

1. 傌二進四　　包5平6
2. 炮五平四！　馬5進6
3. 炮四進四

連將殺，紅勝。

圖469

 第470局

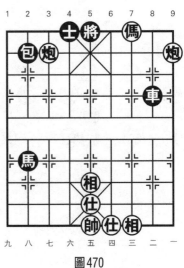

著法（紅先勝）：

1. 炮一進一　　車8退3
2. 炮七進一　　士4進5
3. 傌三退四

連將殺，紅勝。

圖470

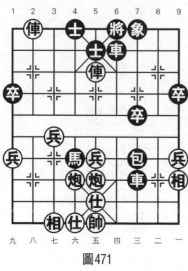

圖471

 第471局

著法（紅先勝）：

1.俥八平六！　士5退4

2.俥五進二

連將殺，紅勝。

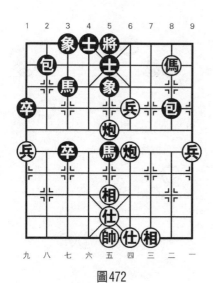

圖472

 第472局

著法（紅先勝）：

1.傌二退四　將5平6

2.兵四平三

連將殺，紅勝。

第473局

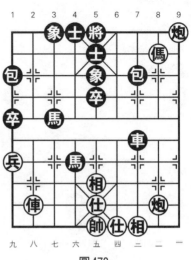

圖473

著法（紅先勝，圖473）：

1.傌二退四！　將5平6

黑如改走士5進6，則炮二進八，將5進1，俥八進七，連將殺，紅勝。

2.炮二平四　車7平6

3.傌四進三！

雙將殺，紅勝。

第474局

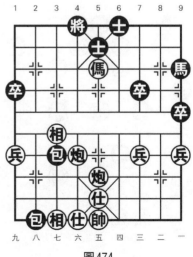

圖474

著法（紅先勝）：

1.傌五退六　士5進4

2.傌六進七　將4平5

3.炮六平五

連將殺，紅勝。

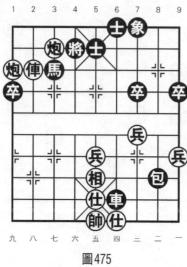

圖475

第475局

著法（紅先勝）：

1.炮九進一　將4退1

2.俥八進二

連將殺，紅勝。

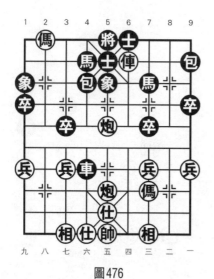

圖476

第476局

著法（紅先勝）：

1.後炮進五　將5平4

2.馬八退七

連將殺，紅勝。

 ## 第477局

著法（紅先勝，圖477）：

1.俥三平四　將6平5

2.炮八進二

連將殺，紅勝。

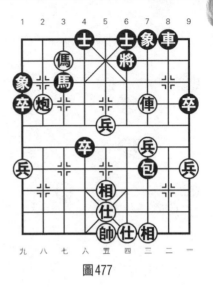

圖477

 ## 第478局

著法（紅先勝）：

1.炮三平四！　馬8進6

2.俥一進二

連將殺，紅勝。

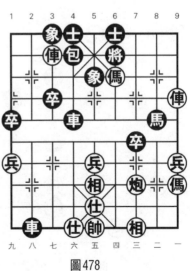

圖478

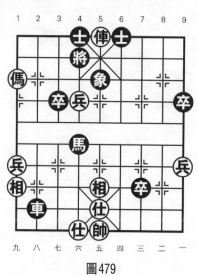

圖479

第479局

著法（紅先勝）：

1.兵六進一！　將4進1

2.俥五平六

連將殺，紅勝。

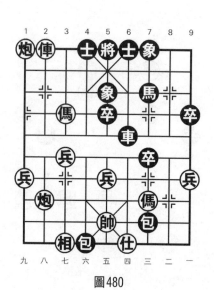

圖480

第480局

著法（紅先勝）：

1.俥八平六！　將5進1

2.俥六退一　　將5退1

3.炮八進七

連將殺，紅勝。

 第481局

著法（紅先勝，圖481）：

1.俥三進三　將6進1

2.炮二退一　將6進1

3.俥三退二

連將殺，紅勝。

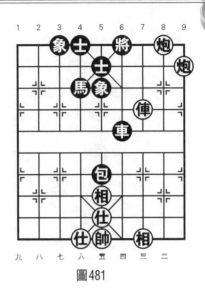

圖481

 第482局

著法（紅先勝）：

1.俥五進一　將5平4

2.俥四進一

連將殺，紅勝。

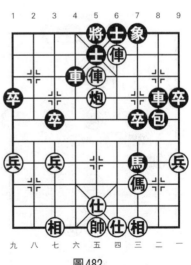

圖482

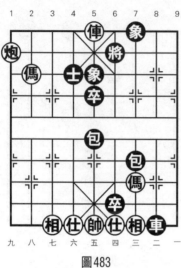

圖483

第483局

著法（紅先勝）：

1.傌八進六　士4退5

2.俥五退一　將6退1

3.俥五退一

連將殺，紅勝。

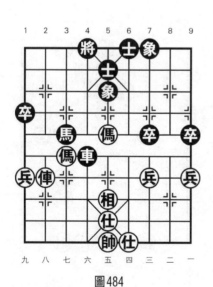

圖484

第484局

著法（紅先勝）：

1.俥八進六　將4進1

2.傌五進七　將4進1

3.俥八退二

連將殺，紅勝。

第485局

著法（紅先勝，圖485）：

1.傌七進六　將6退1

2.俥五進三

連將殺，紅勝。

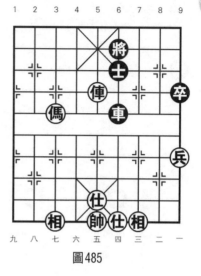

圖485

第486局

著法（紅先勝）：

1.炮九進三　車3退4

2.兵六進一

連將殺，紅勝。

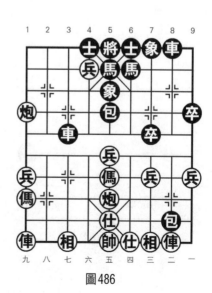

圖486

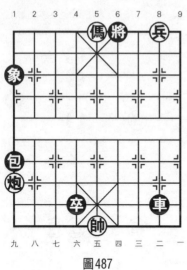

圖487

 第487局

著法（紅先勝）：

1.兵二平三　將6進1

2.傌五退六　將6進1

3.炮九進五

連將殺，紅勝。

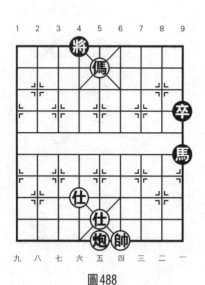

圖488

 第488局

著法（紅先勝）：

1.傌五退七　將4進1

2.炮五平六

連將殺，紅勝。

第489局

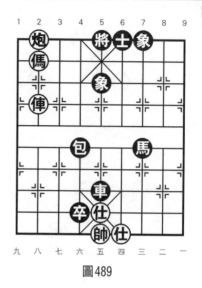

圖489

著法（紅先勝，圖489）：

1.傌八退六　將5平4

2.傌六進七　將4進1

3.俥八進二

連將殺，紅勝。

第490局

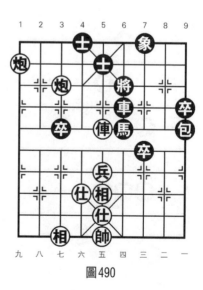

圖490

著法（紅先勝）：

1.俥五進二！　將6平5

2.炮九退一

連將殺，紅勝。

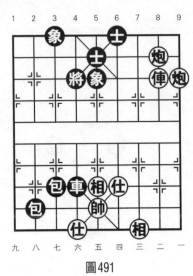

圖491

第491局

著法（紅先勝）：

1.俥二平五！ 將4平5

2.炮二退一

連將殺，紅勝。

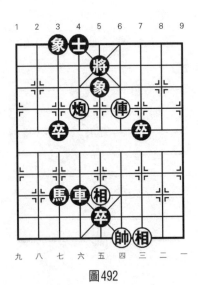

圖492

第492局

著法（紅先勝）：

1.俥四進二　將5退1

2.炮六平五　士4進5

3.俥四進一

連將殺，紅勝。

第493局

著法（紅先勝，圖493）：

1.炮八進四　將4進1

2.傌七退八

連將殺，紅勝。

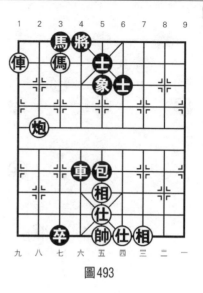

圖493

第494局

著法（紅先勝）：

1.炮八進七　將5進1

2.俥二進四

連將殺，紅勝。

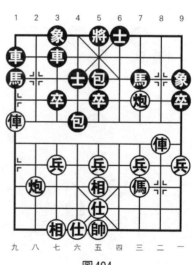

圖494

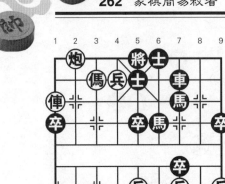

圖495

 第495局

著法（紅先勝）：

1.兵六平五！　將5進1

2.炮八退一

連將殺，紅勝。

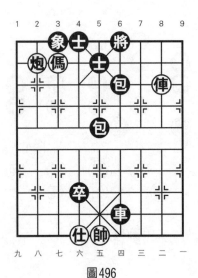

圖496

 第496局

著法（紅先勝）：

1.俥二進二　將6進1

2.傌七退五　士5進4

3.俥二退一

連將殺，紅勝。

 第497局

著法（紅先勝，圖497）：

1. 兵四平五！　馬4退5
2. 炮四進三

連將殺，紅勝。

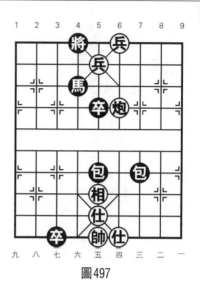

圖497

 第498局

著法（紅先勝）：

1. 傌三進四　將5平4
2. 兵六進一　馬2進4
3. 俥六進三

連將殺，紅勝。

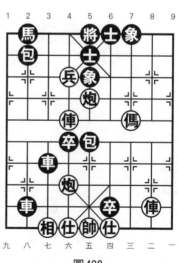

圖498

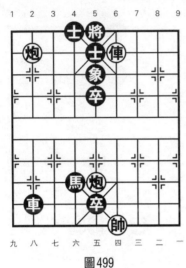

圖499

第499局

著法（紅先勝）：

1.炮五進五　士5進6

2.炮八平五

連將殺，紅勝。

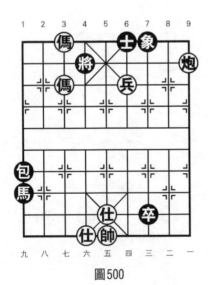

圖500

第500局

著法（紅先勝）：

1.兵四進一　士6進5

2.兵四平五

連將殺，紅勝。

 ## 第501局

著法（紅先勝，圖501）：

1.炮七退一　　將4進1

2.俥二進四

連將殺，紅勝。

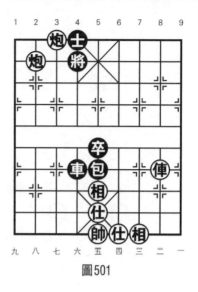

圖501

 ## 第502局

著法（紅先勝）：

1.炮五平六！　車4退2

2.俥五平六

連將殺，紅勝。

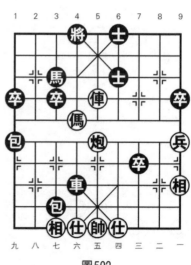

圖502

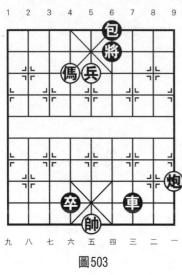

圖503

第503局

著法（紅先勝）：

1.兵五進一　將6進1

2.傌六退五　將6平5

3.炮一平五

連將殺，紅勝。

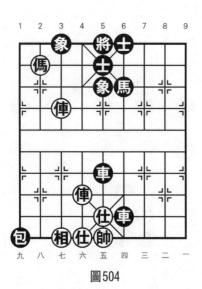

圖504

第504局

著法（紅先勝）：

1.俥六進七！　士5退4

2.傌八退六　將5進1

3.俥七進二

連將殺，紅勝。

第505局

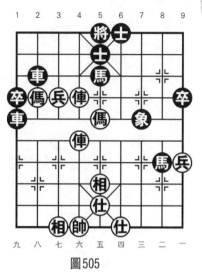

著法（紅先勝，圖505）：

1.前俥進三！ 士5退4

2.馬五進四　將5進1

3.俥六進四

連將殺，紅勝。

圖505

第506局

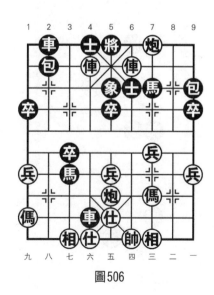

著法（紅先勝）：

1.炮五進四　士4進5

2.俥六平五！ 士6退5

3.俥四進一

連將殺，紅勝。

圖506

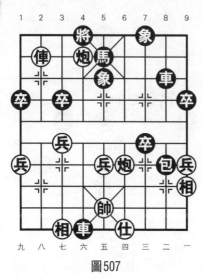

圖507

第507局

著法（紅先勝）：

1.俥八進一！ 將4進1

2.炮四進五 將4進1

3.俥八平六

連將殺，紅勝。

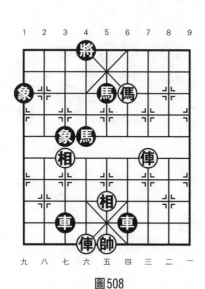

圖508

第508局

著法（紅先勝）：

1.俥六進五！ 馬5進4

2.俥三進五

連將殺，紅勝。

 第509局

著法（紅先勝，圖509）：

1. 傌三進四　將4退1
2. 炮二進三

連將殺，紅勝。

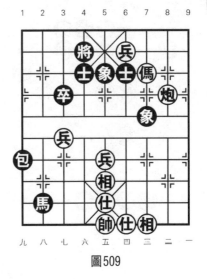

圖509

 第510局

著法（紅先勝）：

1. 俥三進四　將5進1
2. 炮三進八　將5進1
3. 俥三平五

連將殺，紅勝。

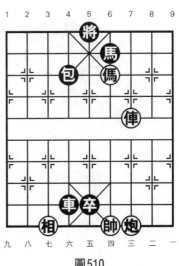

圖510

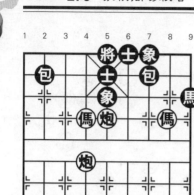

圖511

第511局

著法（紅先勝）：

1. 傌二進四　包7平6
2. 傌六進七　將5平4
3. 炮五平六

連將殺，紅勝。

第512局

著法（紅先勝）：

第一種攻法：

1. 兵七平六　士5進4
2. 兵六進一

連將殺，紅勝。

第二種攻法：

1. 傌四進六　將4進1
2. 兵七平六

連將殺，紅勝。

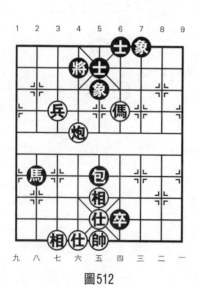

圖512

 第513局

著法（紅先勝，圖513）：

1.傌五進七　將4進1

2.炮五平六

連將殺，紅勝。

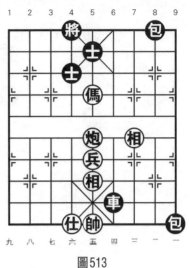

圖513

 第514局

著法（紅先勝）：

1.俥六進一！　士5退4

2.俥二平四

連將殺，紅勝。

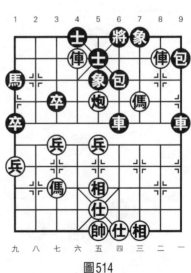

圖514

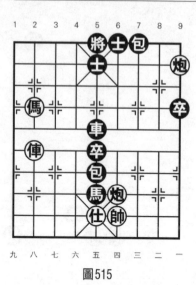

圖515

 第515局

著法（紅先勝）：

1. 傌八進七　將5平4
2. 俥八進五

連將殺，紅勝。

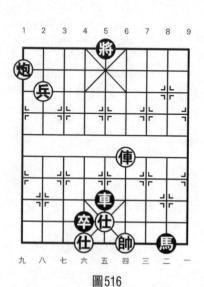

圖516

 第516局

著法（紅先勝）：

1. 俥四進五　將5進1
2. 兵八進一　將5進1
3. 俥四退二

連將殺，紅勝。

 第**517**局

著法（紅先勝，圖517）：

1.傌五退六　士5進4

2.傌七進八　將4退1

3.傌六進七

連將殺，紅勝。

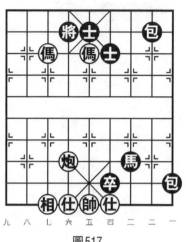

圖517

 第**518**局

著法（紅先勝）：

1.俥八退一　將4退1

2.傌三進四

連將殺，紅勝。

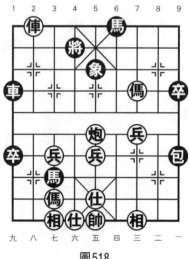

圖518

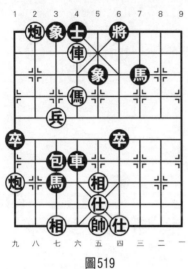

圖519

第519局

著法（紅先勝）：

1.俥六進一　將6進1

2.俥六退一　馬7退5

3.俥六平五

連將殺，紅勝。

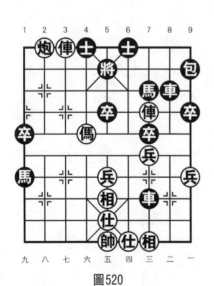

圖520

第520局

著法（紅先勝）：

1.傌六進七　將5平4

2.俥七平六

連將殺，紅勝。

 第521局

著法（紅先勝，圖521）：

1.傌五進四　　將5平6

2.俥七平四

連將殺，紅勝。

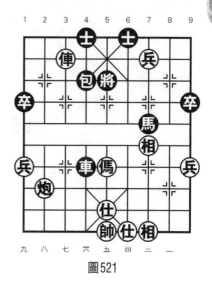

圖521

 第522局

著法（紅先勝）：

1.炮九進三　　車3退3

2.俥六進四

連將殺，紅勝。

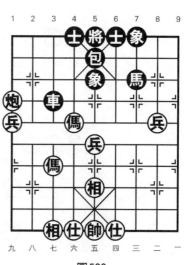

圖522

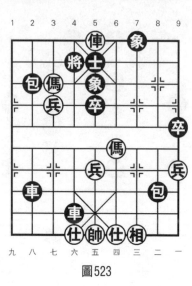

圖523

 第523局

著法（紅先勝）：

1.傌七進八　將4進1

2.兵七進一

連將殺，紅勝。

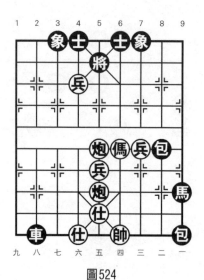

圖524

 第524局

著法（紅先勝）：

1.傌四進五　包8平5

2.炮五進二　象7進5

3.傌五進三

連將殺，紅勝。

第525局

著法（紅先勝，圖525）：

1.俥五平六　將4平5

2.俥四進四

連將殺，紅勝。

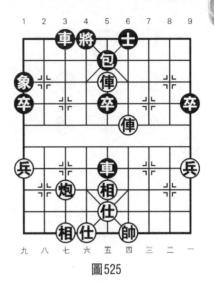

圖525

第526局

著法（紅先勝）：

1.傌七進八　將4進1

2.兵八平七

連將殺，紅勝。

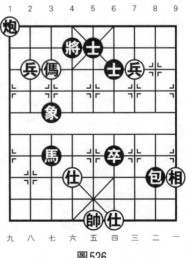

圖526

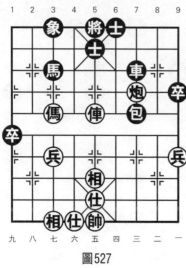

圖527

 ## 第527局

著法（紅先勝）：

1.傌七進六！　車7平4

2.炮三進三

連將殺，紅勝。

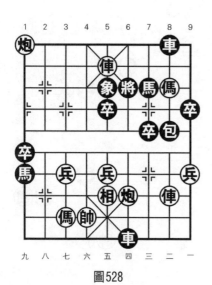

圖528

 ## 第528局

著法（紅先勝）：

1.炮九退二　象5進3

2.傌二退三

連將殺，紅勝。

 第529局

著法（紅先勝，圖529）：

1.傌八進七　將5平6

2.炮五平四

連將殺，紅勝。

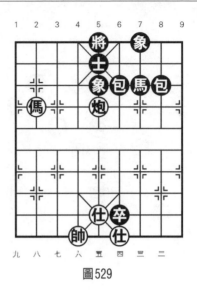

圖529

 第530局

著法（紅先勝）：

1.傌六進七　將5平6

2.兵五平四　士5進6

3.兵四進一

連將殺，紅勝。

圖530

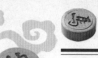

圖531

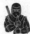

第531局

著法（紅先勝）：

1.俥五平四　將5平6

2.炮四平三

連將殺，紅勝。

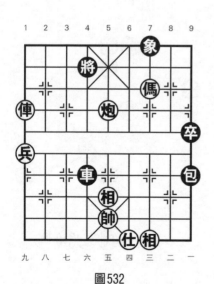

圖532

第532局

著法（紅先勝）：

1.傌三進四　將4平5

2.俥九進二　將5退1

3.傌四退五

連將殺，紅勝。

第533局

著法（紅先勝，圖533）：

1.傌六進八　將4退1

2.炮二進五

連將殺，紅勝。

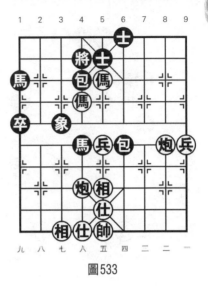

圖533

第534局

著法（紅先勝）：

1.前傌進二　將5進1

2.後傌平五

連將殺，紅勝。

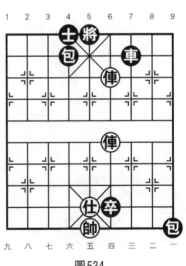

圖534

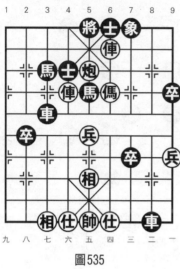

圖535

 第535局

著法（紅先勝）：

1.俥四平五　將5平4

2.俥六進一

連將殺，紅勝。

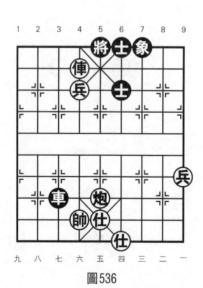

圖536

 第536局

著法（紅先勝）：

1.兵六平五！　車3平5

2.俥六進一

連將殺，紅勝。

 第537局

著法（紅先勝，圖537）：

1.兵五平四　　將6平5

2.傌五進七

連將殺，紅勝。

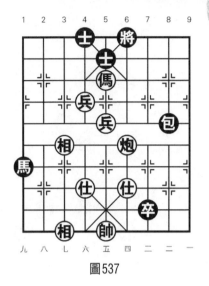

圖537

 第538局

著法（紅先勝）：

1.兵四進一！　將5平6

黑如改走將5平4，則傌

五退七殺，紅勝。

2.傌五退三

連將殺，紅勝。

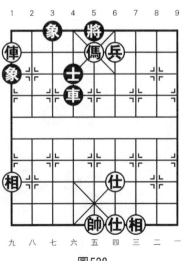

圖538

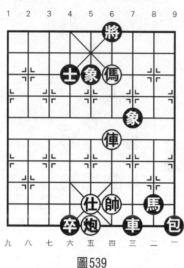

圖539

第539局

著法（紅先勝）：

1. 傌四進三　　將6平5
2. 俥四進五　　將5進1
3. 俥四平六

連將殺，紅勝。

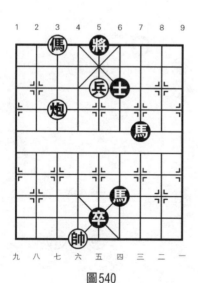

圖540

第540局

著法（紅先勝）：

1. 傌七退六　　將5平6
2. 炮七平四　　士6退5
3. 兵五平四

連將殺，紅勝。

 第541局

著法（紅先勝，圖541）：

1.炮六退一！　將5進1

2.炮六平四　　將5進1

3.兵四平五

連將殺，紅勝。

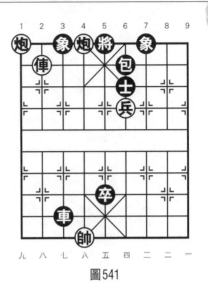

圖541

 第542局

著法（紅先勝）：

1.俥六進一　將5退1

2.傌四退五

連將殺，紅勝。

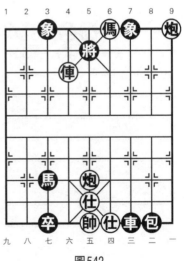

圖542

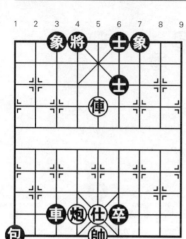

圖543

 第543局

著法（紅先勝）：

1.仕五進六！ 車3平4

2.俥五平六

連將殺，紅勝。

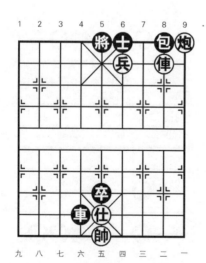

圖544

第544局

著法（紅先勝）：

1.兵四進一　將5平4

2.兵四平五

連將殺，紅勝。

 # 第545局

著法（紅先勝，圖545）：

1.兵六平五！　包5退6

2.俥四進一

連將殺，紅勝。

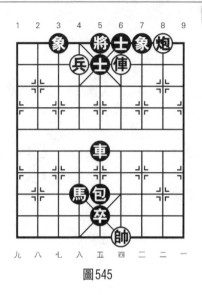

圖545

 # 第546局

著法（紅先勝）：

1.俥六進三！　包6平4

2.炮二退二

連將殺，紅勝。

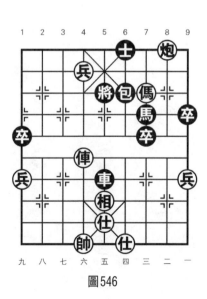

圖546

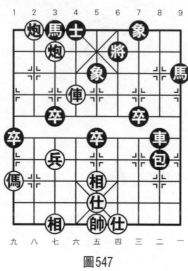

圖547

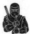

第547局

著法（紅先勝）：

1.炮八退一　　將6退1

2.俥六進三

連將殺，紅勝。

圖548

第548局

著法（紅先勝）：

1.俥八進一　　將5退1

2.炮二進一　　將5退1

3.俥八進二

連將殺，紅勝。

第549局

著法（紅先勝，圖549）：

1.炮八進八！　士5進6

2.俥五進二

連將殺，紅勝。

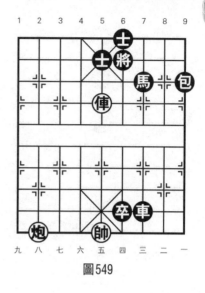

圖549

第550局

著法（紅先勝）：

1.兵五進一！　士4進5

2.俥四進一

連將殺，紅勝。

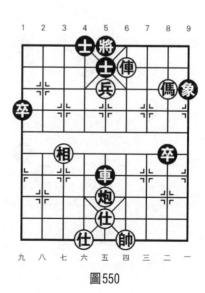

圖550

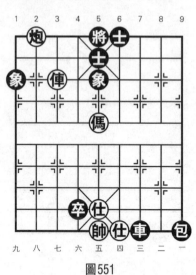

圖551

 第551局

著法（紅先勝）：

1. 俥七進二　士5退4
2. 傌五進六　將5進1
3. 俥七退一

連將殺，紅勝。

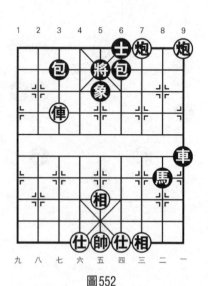

圖552

 第552局

著法（紅先勝）：

1. 炮三退一！　包6進3
2. 俥七進二

連將殺，紅勝。

第553局

著法（紅先勝，圖553）：

1.俥二平四　　包9平6

2.俥四進一！　將6進1

3.炮五平四

連將殺，紅勝。

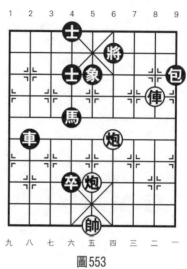

圖553

第554局

著法（紅先勝）：

1.炮五平六　　士5進4

2.俥四退一　　士6退5

3.兵六平五

連將殺，紅勝。

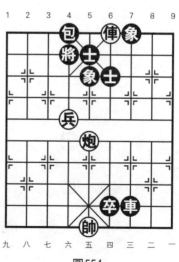

圖554

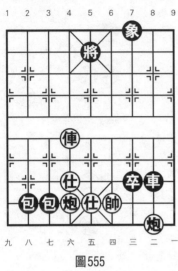

圖555

 第555局

著法（紅先勝）：

1.俥六平五　　象7進5

2.俥五進三！　將5進1

3.炮二平五

連將殺，紅勝。

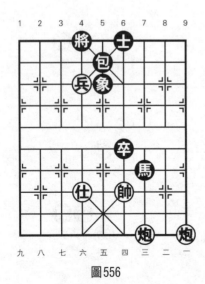

圖556

 第556局

著法（紅先勝）：

1.兵六進一！　將4平5

2.炮一進九　　象5退7

3.炮三進九

連將殺，紅勝。

 第557局

著法（紅先勝，圖557）：
1.俥二進一　士5退6
2.俥二平四！　馬4退6
3.傌四進六
連將殺，紅勝。

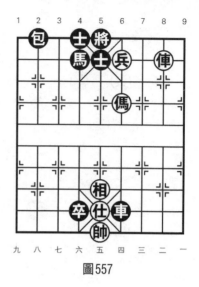

圖557

 第558局

著法（紅先勝）：
1.俥八平四　將6平5
2.炮八進八　車3退8
3.傌五進七
連將殺，紅勝。

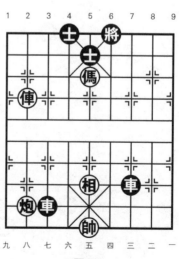

圖558

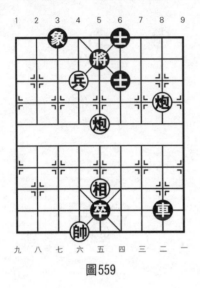

圖559

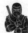

第559局

著法（紅先勝）：

1.兵六平五！　將5平6

2.炮二平四　　士6退5

3.炮五平四

連將殺，紅勝。

圖560

第560局

著法（紅先勝）：

1.兵七平六！　馬2退4

2.傌七進八

連將殺，紅勝。

 第561局

著法（紅先勝，圖561）：

1.傌六進七　將4平5

2.俥八進一　車4退8

3.俥八平六

連將殺，紅勝。

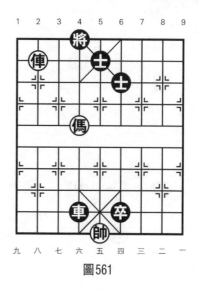

圖561

 第562局

著法（紅先勝）：

1.炮九退一　將5退1

2.俥八進二　將5退1

3.炮九進二

連將殺，紅勝。

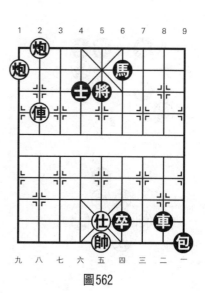

圖562

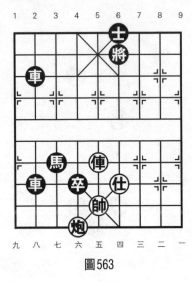

圖563

 第563局

著法（紅先勝）：

1.俥五平四　後車平6

2.俥四進四！　將6進1

3.炮六平四

連將殺，紅勝。

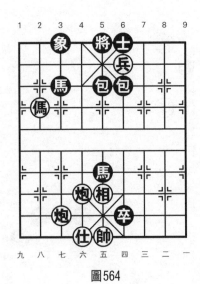

圖564

 第564局

著法（紅先勝）：

1.傌八進七　將5平4

2.炮七平六

連將殺，紅勝。

第565局

著法（紅先勝，圖565）：

1.炮二平五　象7進5

2.俥六進一

連將殺，紅勝。

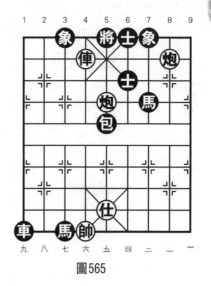

圖565

第566局

著法（紅先勝）：

1.俥二進一！　馬7退8

2.俥三進三

連將殺，紅勝。

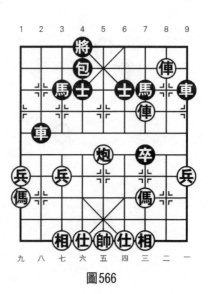

圖566

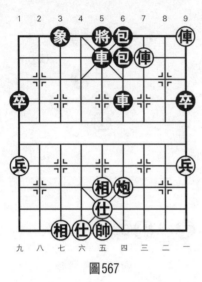

圖567

第567局

著法（紅先勝）：

1.俥一平四！ 將5平6

2.俥三進一

連將殺，紅勝。

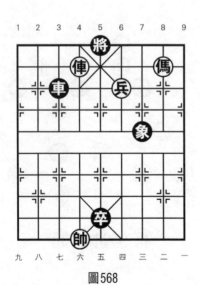

圖568

第568局

著法（紅先勝）：

1.俥六進一 將5進1

2.兵四進一！ 將5進1

3.俥六平五

連將殺，紅勝。

 ## 第569局

著法（紅先勝，圖569）：

1. 兵七平六！ 將4進1

2. 傌七退六

連將殺，紅勝。

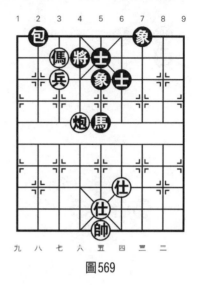

圖569

 ## 第570局

著法（紅先勝）：

1. 兵六平五！ 士4退5

2. 傌三退五 將6進1

黑如改走將6平5，則傌

五進七殺，紅勝。

3. 傌五退三

絕殺，紅勝。

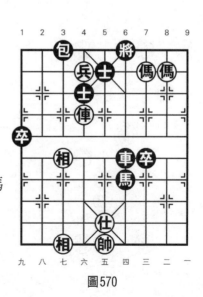

圖570

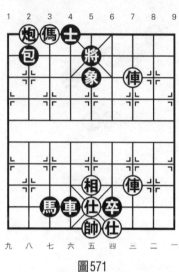

圖571

 第571局

著法（紅先勝）：

1.前俥進一！ 包2平7

2.俥三進六 將5退1

3.傌七退六

連將殺，紅勝。

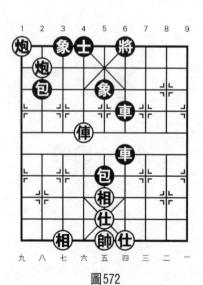

圖572

 第572局

著法（紅先勝）：

1.俥六進四 將6進1

2.炮九退一 將6進1

3.俥六平四

連將殺，紅勝。

 第573局

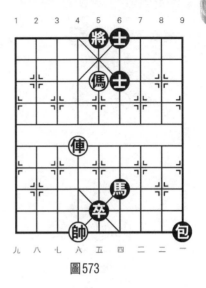

圖573

著法（紅先勝，圖573）：

1.傌五進七　　將5進1

2.俥六進四　　將5退1

3.俥六平四

連將殺，紅勝。

 第574局

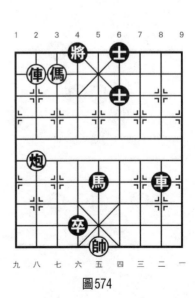

圖574

著法（紅先勝）：

1.俥八進一　　將4進1

2.炮八進四　　將4進1

3.俥八平六

連將殺，紅勝。

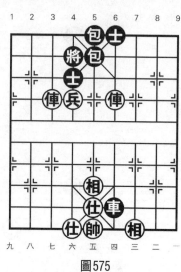

圖575

第575局

著法（紅先勝）：

1.兵六進一　　將4退1

2.兵六進一！　將4進1

3.俥七平六

連將殺，紅勝。

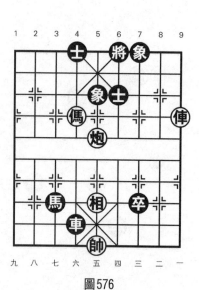

圖576

第576局

著法（紅先勝）：

1.炮五平四　　將6平5

2.傌六進四　　將5進1

3.俥一進二

連將殺，紅勝。

 第577局

著法（紅先勝，圖577）：

1.俥七退一　車2退2

2.俥七平五

連將殺，紅勝。

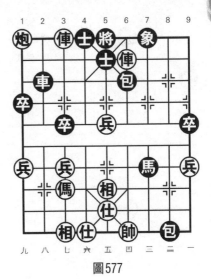

圖577

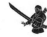 **第578局**

著法（紅先勝）：

1.俥八平六　將4平5

2.傌五進三　馬9退7

3.傌二進三

連將殺，紅勝。

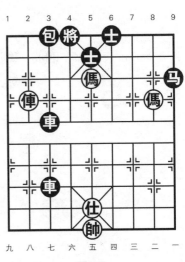

圖578

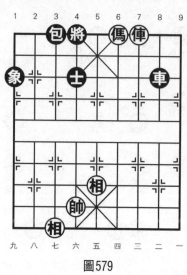

圖579

第579局

著法（紅先勝）：

1.傌四退五　　將4進1

2.俥三退一

連將殺，紅勝。

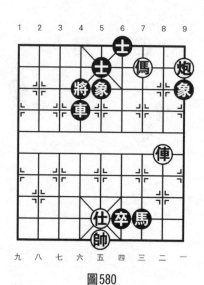

圖580

第580局

著法（紅先勝）：

1.傌三退四！　車4平6

2.俥二平六　　車6平4

3.俥六進二

連將殺，紅勝。

 ## 第581局

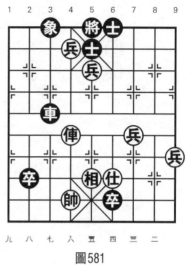

圖581

著法（紅先勝，圖581）：

1.兵六進一！　士5退4

2.俥六進五

連將殺，紅勝。

 ## 第582局

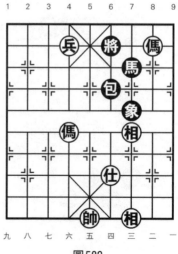

圖582

著法（紅先勝）：

1.兵六平五！　馬7退5

2.傌六進五

連將殺，紅勝。

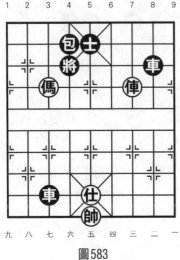

圖583

 第583局

著法（紅先勝）：

1.傌七退五　將4平5

2.俥三平五　將5平6

3.俥五進二

連將殺，紅勝。

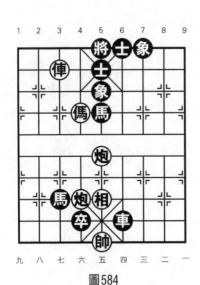

圖584

 第584局

著法（紅先勝）：

1.俥七進一！　象5退3

2.傌六進七　　將5平4

3.炮五平六

連將殺，紅勝。

 第585局

著法（紅先勝，圖585）：

1.炮七進一　將6進1

2.俥二退二

連將殺，紅勝。

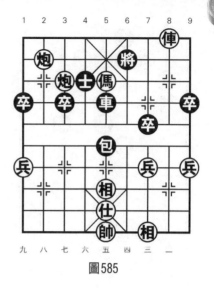

圖585

 第586局

著法（紅先勝）：

1.傌三退二　將6平5

2.傌二退四

連將殺，紅勝。

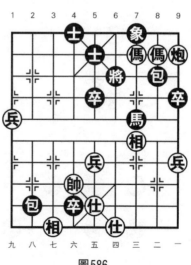

圖586

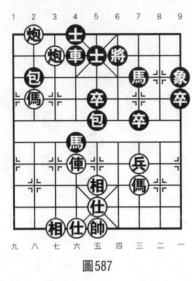

圖587

第587局

著法（紅先勝）：

1.傌八進六　將6進1

2.炮七退一

連將殺，紅勝。

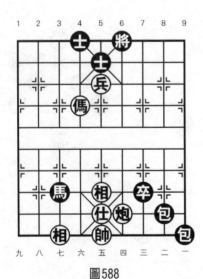

圖588

第588局

著法（紅先勝）：

1.兵五平四　卒7平6

2.兵四進一　將6平5

3.傌六進七

連將殺，紅勝。

 ## 第589局

著法（紅先勝，圖589）：

1.俥四進一！　將6進1

2.炮三平四

連將殺，紅勝。

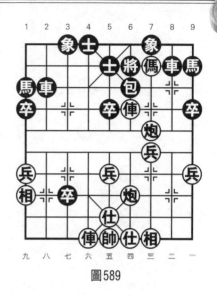

圖589

 ## 第590局

著法（紅先勝）：

1.俥四平五　士6進5

2.俥六進三

連將殺，紅勝。

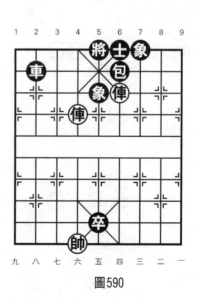

圖590

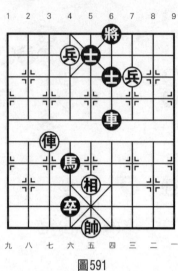

圖591

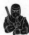

第591局

著法（紅先勝）：

1.俥七進五　士5退4

2.俥七平六　將6進1

3.兵三進一

連將殺，紅勝。

圖592

第592局

著法（紅先勝）：

1.俥六進三！　士5退4

2.傌八退七　士4進5

3.傌七進六

連將殺，紅勝。

 第593局

著法（紅先勝，圖593）：

1.俥九進六　　將5退1

2.炮七進二　　士4進5

3.炮三進二

連將殺，紅勝。

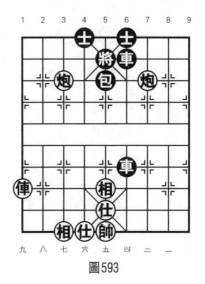

圖593

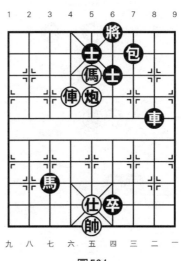 第594局

著法（紅先勝）：

1.俥六進三！　　將6進1

2.炮五平四

連將殺，紅勝。

圖594

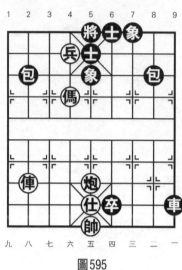

圖595

 第595局

著法（紅先勝）：

1.傌六進四！ 包2平6

2.俥八進七

連將殺，紅勝。

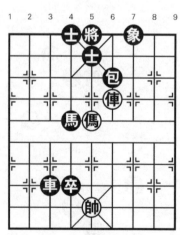

圖596

 第596局

著法（紅先勝）：

1.傌五進四 將5平6

2.傌四進二 將6平5

3.俥四進三

連將殺，紅勝。

 第597局

著法（紅先勝，圖597）：

1.俥七進一！　象5退3

2.俥二進一

連將殺，紅勝。

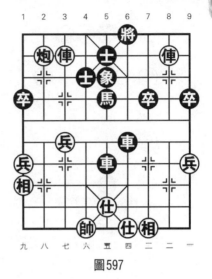

圖597

 第598局

著法（紅先勝）：

1.炮四平五　士5進6

2.俥四進六

連將殺，紅勝。

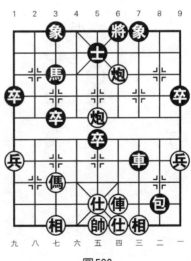

圖598

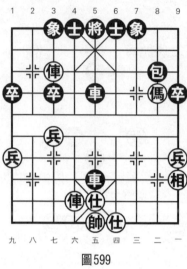

圖599

第599局

著法（紅先勝）：

1.傌二進四　將5進1

2.俥六進七

連將殺，紅勝。

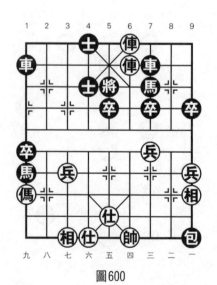

圖600

第600局

著法（紅先勝）：

1.前俥平五　車1平5

2.俥四退一

連將殺，紅勝。

 第601局

著法（紅先勝，圖601）：

1.兵五平四　將6平5

2.俥六平五

連將殺，紅勝。

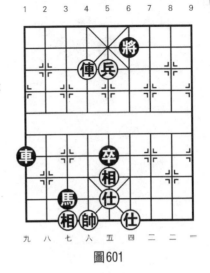

圖601

 第602局

著法（紅先勝）：

1.兵七進一　將4進1

2.俥四進一　象3退5

3.俥四平五

連將殺，紅勝。

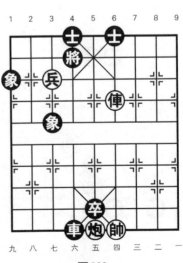

圖602

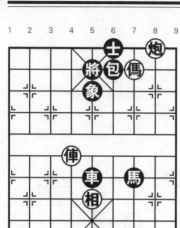

圖603

 第603局

著法（紅先勝）：

第一種攻法：

1.傌三退四　包6進1

2.俥六進四

連將殺，紅勝。

第二種攻法：

1.俥六進四！　包6平4

2.炮二退一

連將殺，紅勝。

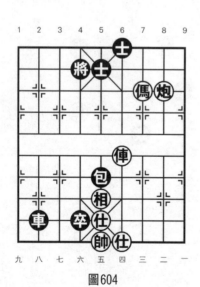

圖604

 第604局

著法（紅先勝）：

1.俥四平六　士5進4

2.俥六進三

連將殺，紅勝。

第605局

著法（紅先勝，圖605）：

1.傌五進七　將4平5

2.炮二進三　象5退7

3.炮三進七

連將殺，紅勝。

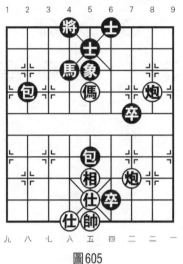

圖605

第606局

著法（紅先勝）：

1.傌六退五！　車6平5

2.俥一平四

連將殺，紅勝。

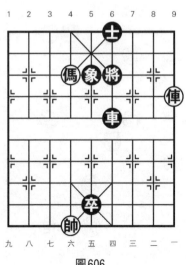

圖606

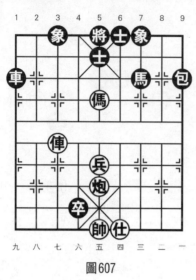

圖607

第607局

著法（紅先勝）：

1.俥七進五　士5退4

2.傌五進七　士6進5

3.俥七平六

連將殺，紅勝。

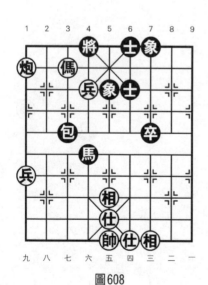

圖608

第608局

著法（紅先勝）：

1.兵六進一　　將4平5

2.兵六平五！　將5平4

3.兵五進一

連將殺，紅勝。

 第**609**局

著法（紅先勝，圖609）：

1. 俥七進四　　士5退4
2. 俥七平六！　將5平4
3. 炮七進五

連將殺，紅勝。

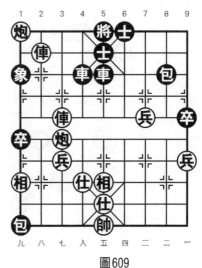

圖609

 第**610**局

著法（紅先勝）：

1. 傌七進六　　象3進5
2. 傌六退五　　將6退1
3. 傌五進三

連將殺，紅勝。

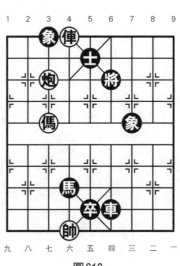

圖610

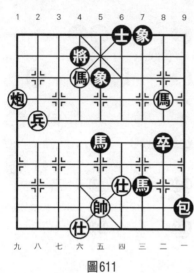

圖611

第611局

著法（紅先勝）：

1. 傌六進八　將4平5
2. 炮九進二　將5退1
3. 傌二進三
絕殺，紅勝。

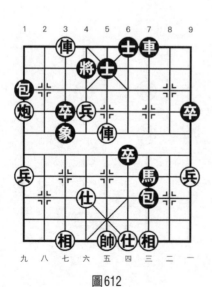

圖612

第612局

著法（紅先勝）：

1. 兵六進一！　士5進4
2. 俥七退一　　將4退1
3. 俥五進四
連將殺，紅勝。

 第613局

著法（紅先勝，圖613）：

1. 兵四平五　　將5平6
2. 俥二進一！　馬7退8
3. 傌四進二

連將殺，紅勝。

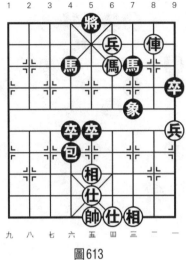

圖613

 第614局

著法（紅先勝）：

1. 俥七進三！　士5退4
2. 俥七平六　　將5進1
3. 後俥進六

連將殺，紅勝。

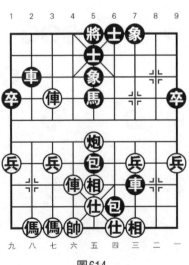

圖614

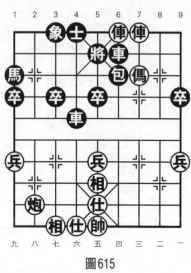

圖615

第615局

著法（紅先勝）：

1.俥四平五　將5平4

2.俥五平六　將4平5

3.俥三平五

連將殺，紅勝。

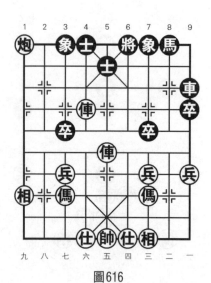

圖616

第616局

著法（紅先勝）：

1.俥六進三！　將6進1

2.俥五進四　　將6進1

3.俥六平四

連將殺，紅勝。

第617局

著法（紅先勝，圖617）：

1. 俥一平六　　將4平5

2. 傌二進三　　將5平6

3. 俥六平四

連將殺，紅勝。

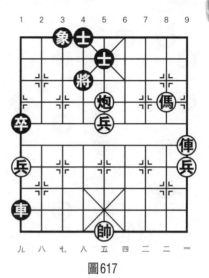

圖617

第618局

著法（紅先勝）：

1. 兵五平四　　包5平6

2. 兵四進一　　將6平5

3. 傌六進七

連將殺，紅勝。

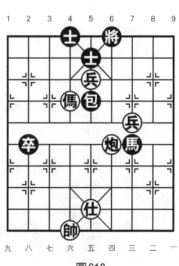

圖618

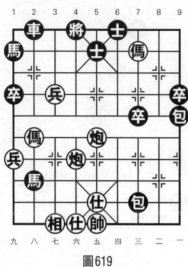

圖619

第619局

著法（紅先勝）：

1.炮五平六！ 馬2退4

2.傌八進六 士5進4

3.傌六進七

連將殺，紅勝。

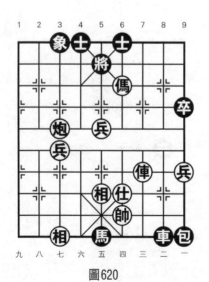

圖620

第620局

著法（紅先勝）：

1.傌四退六 將5退1

2.傌六進七 將5進1

3.俥三進五

連將殺，紅勝。

第621局

著法（紅先勝，圖621）：

1.俥七進一！　象5退3

2.兵四進一　　將5平4

3.兵四平五

連將殺，紅勝。

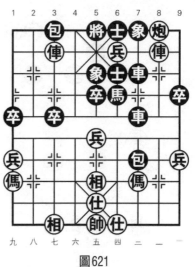

圖621

第622局

著法（紅先勝）：

1.炮三進一　士4進5

2.兵五進一　將4退1

3.俥八進二

連將殺，紅勝。

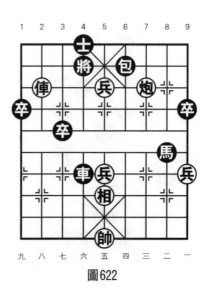

圖622

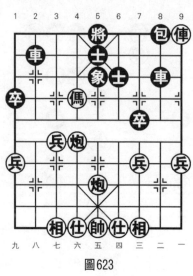

圖623

第623局

著法（紅先勝）：

1.俥一平二！　車8退2

2.傌六進四　　將5平4

3.炮五平六

連將殺，紅勝。

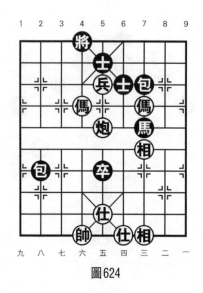

圖624

第624局

著法（紅先勝）：

1.炮五平六　將4平5

2.傌六進七　將5平4

3.兵五平六

連將殺，紅勝。

第625局

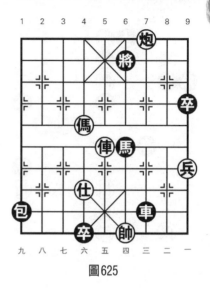

圖625

著法（紅先勝，圖625）：

1.俥五平四　　將6平5

2.傌六進七　　將5進1

3.俥四進三

連將殺，紅勝。

第626局

圖626

著法（紅先勝）：

1.俥四進一　　　將5進1

2.兵六進一！　　將5平4

3.俥四平六

連將殺，紅勝。

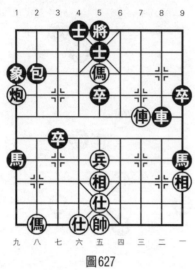

圖627

 第627局

著法（紅先勝）：

1.俥三進四　士5退6

2.傌五進七　將5進1

3.俥三退一

連將殺，紅勝。

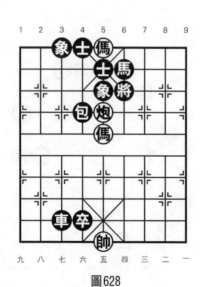

圖628

 第628局

著法（紅先勝）：

1.炮五進二　包4平5

2.炮五退二　士4進5

3.炮五進二

連將殺，紅勝。

 第629局

著法（紅先勝，圖629）：

1.傌五進六　將5平4

2.傌六進八　將4平5

3.俥六進六

連將殺，紅勝。

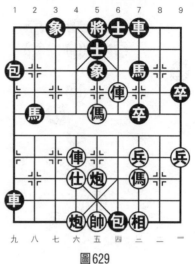

圖629

 第630局

著法（紅先勝）：

1.炮七平六　　士4退5

2.俥七平六！　將4進1

3.仕五進六

連將殺，紅勝。

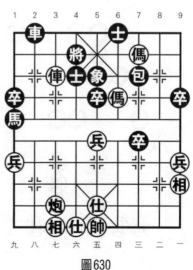

圖630

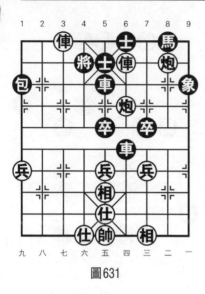

圖631

 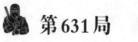

第631局

著法（紅先勝）：

1. 俥四進一！　士5退6
2. 炮四進二　　將4進1
3. 俥七退二

連將殺，紅勝。

圖632

第632局

著法（紅先勝）：

1. 炮九進三　　馬3退2
2. 炮七進三！　象5退3
3. 炮九平七

連將殺，紅勝。

 第633局

著法（紅先勝，圖633）：

1.俥八進四　　將5進1

2.傌五進三！　將5平6

黑如改走將5平4，則傌

三進四殺，紅勝。

3.傌三進二

連將殺，紅勝。

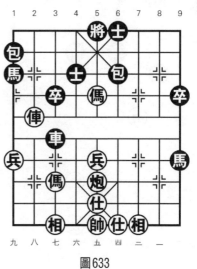

圖633

 第634局

著法（紅先勝）：

1.俥八進五　將5退1

2.炮九進一　象3進5

3.炮七進二

連將殺，紅勝。

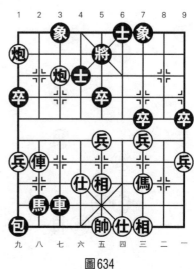

圖634

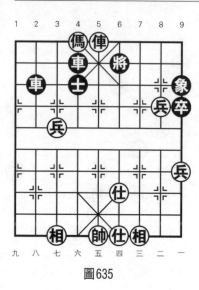

圖635

第635局

著法（紅先勝）：

1.俥五退三！ 　將6退1

2.俥五平四 　車4平6

3.俥四進二

連將殺，紅勝。

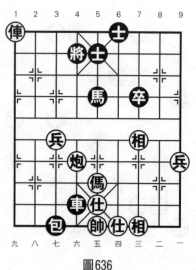

圖636

第636局

著法（紅先勝）：

1.傌五進六！ 　車4退2

黑如改走士5進4，則傌

六進五，將4平5，炮六平

五，連將殺，紅勝。

2.傌六進五 　將4進1

3.俥九退二

連將殺，紅勝。

 第637局

著法（紅先勝，圖637）：

1.俥八進二　將4退1

2.傌六進七　將4平5

3.傌四進三

連將殺，紅勝。

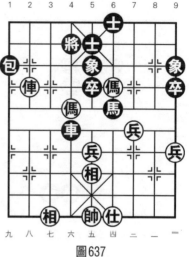

圖637

 第638局

著法（紅先勝）：

1.兵五平四　　包8平6

2.兵四進一！　將6進1

3.炮五平四

連將殺，紅勝。

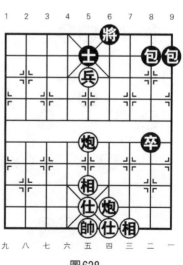

圖638

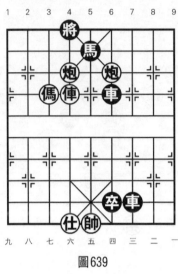

圖639

 第639局

著法（紅先勝）：

1.炮六平五！　車6平4

2.傌七進八　　將4進1

3.炮四進一

連將殺，紅勝。

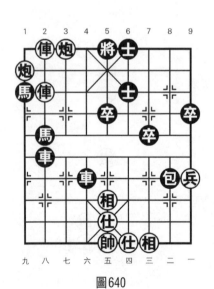

圖640

 第640局

著法（紅先勝）：

1.炮七退一　　車4退6

2.前傌平六！　將5平4

3.傌八進二

連將殺，紅勝。

 第641局

著法（紅先勝，圖641）：

1.傌八退六　將5平6

2.俥二平四　士5進6

3.俥四進一

連將殺，紅勝。

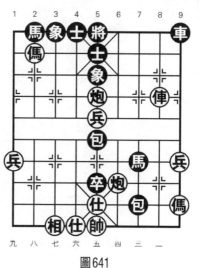

圖641

 第642局

著法（紅先勝）：

1.俥四平五！　將5平6

2.俥五平四　　將6平5

3.俥七進一

連將殺，紅勝。

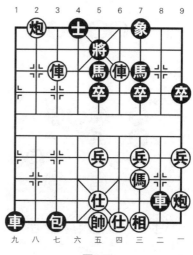

圖642

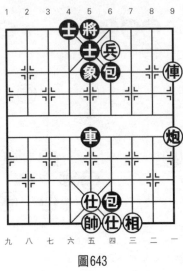

圖643

第643局

著法（紅先勝）：

1.俥一進二　　士5退6

2.俥一平四！　後包退2

3.炮一進五

連將殺，紅勝。

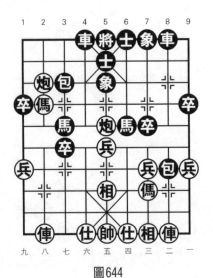

圖644

第644局

著法（紅先勝）：

1.炮八平五！　象7進5

2.傌八進七　　車4進1

3.俥八進九

連將殺，紅勝。

 第645局

著法（紅先勝，圖645）：

1.俥六進一！　將6進1

黑如改走士5退4，則俥五進二，將6進1，炮六平四，連將殺，紅勝。

2.俥五進一　將6進1

3.炮六平四

連將殺，紅勝。

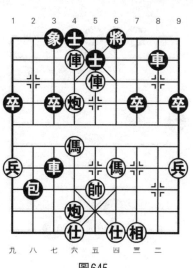

圖645

 第646局

著法（紅先勝）：

1.炮二進六　包6進2

2.俥三進五　包6退2

3.俥三平四

連將殺，紅勝。

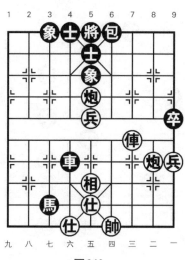

圖646

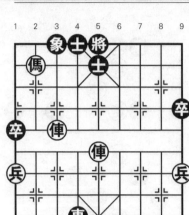

圖647

第647局

著法（紅先勝）：
1. 俥五進四！　士4進5
2. 俥七進四　車4退8
3. 俥七平六
連將殺，紅勝。

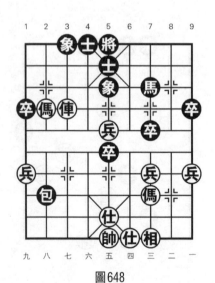

圖648

第648局

著法（紅先勝）：
1. 傌八進七　將5平6
2. 俥七平四　士5進6
3. 俥四進一
連將殺，紅勝。

 第649局

著法（紅先勝，圖649）：

1.俥七進八　士5退4

2.傌五進三　將5進1

3.俥七退一

連將殺，紅勝。

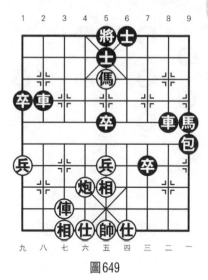

圖649

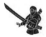 **第650局**

著法（紅先勝）：

1.傌八進七　將4平5

2.俥二平五！　士4退5

3.俥六進六

連將殺，紅勝。

圖650

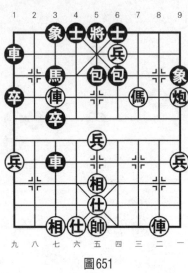

圖651

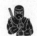

第651局

著法（紅先勝）：

1.兵四進一！　　將5平6

2.俥二進九　　　象9退7

3.俥二平三

連將殺，紅勝。

圖652

第652局

著法（紅先勝）：

1.傌八進七　　　士5退4

2.傌七退六　　　將5進1

3.俥七進一

連將殺，紅勝。

 第653局

著法（紅先勝，圖653）：

1.炮六平四　士6退5

2.俥九平四　士5進6

3.俥四進一

連將殺，紅勝。

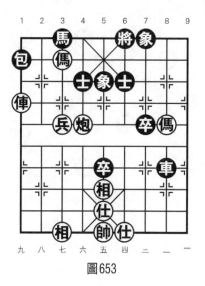

圖653

 第654局

著法（紅先勝）：

1.傌五進四！　將5平4

黑如改走包4平6，則俥七進三，車4退8，俥七平六，連將殺，紅勝。

2.俥七進三！　象5退3

3.俥八平七

連將殺，紅勝。

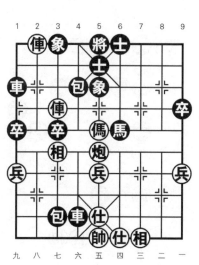

圖654

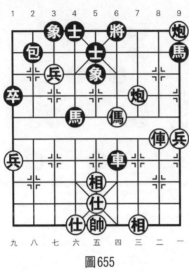

圖655

第655局

著法（紅先勝）：

1.炮三進三　將6進1

2.俥二進四　將6進1

3.傌四進六

連將殺，紅勝。

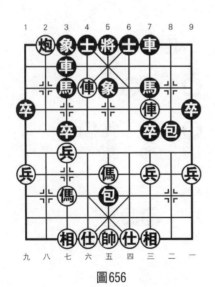

圖656

第656局

著法（紅先勝）：

1.俥六進二　將5進1

2.俥六平五　將5平6

3.俥三平四

連將殺，紅勝。

第657局

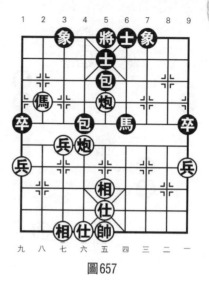

著法（紅先勝，圖657）：

1.傌八進六　　將5平4

2.炮五平六　　馬6退4

3.炮六進二

連將殺，紅勝。

圖657

第658局

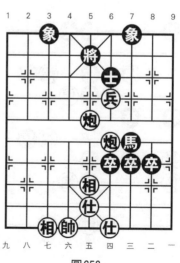

著法（紅先勝）：

1.兵四平五　　象3進5

2.兵五進一　　將5進1

3.炮四平五

連將殺，紅勝。

圖658

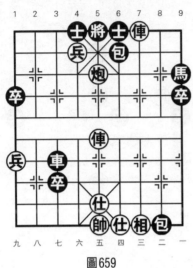

圖659

 第659局

著法（紅先勝）：

1.炮五平九　包6平5

黑如改走士4進5，則俥五進四殺，紅速勝。

2.炮九進二　車3退6

3.兵六進一

連將殺，紅勝。

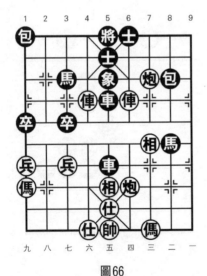

圖66

 第660局

著法（紅先勝）：

1.俥四進二　士5退4

黑如改走士5進6，則炮三進二，士6進5，俥四進一，連將殺，紅勝。

2.炮四進七　車5平4

3.炮三進二

絕殺，紅勝。

第661局

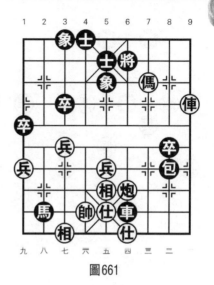

著法（紅先勝，圖661）：

1.俥一進二　　將6進1

2.傌三退四　　包8平6

3.傌四進六

連將殺，紅勝。

圖661

第662局

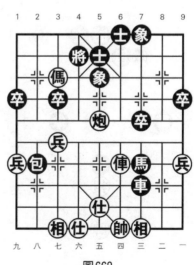

著法（紅先勝）：

1.俥四平六　　士5進4

2.傌七進八　　將4退1

3.俥六進四

連將殺，紅勝。

圖662

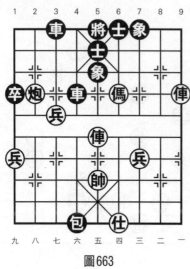

圖663

第663局

著法（紅先勝）：

1. 傌四進三　將5平4
2. 俥一平六　士5進4
3. 俥六進一

連將殺，紅勝。

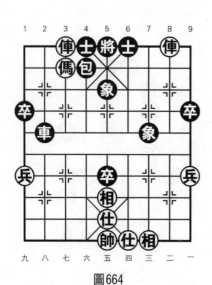

圖664

第664局

著法（紅先勝）：

1. 俥七平六！　將5進1
2. 傌七退六　包4進1
3. 俥二退一

連將殺，紅勝。

 第665局

著法（紅先勝，圖665）：

1.兵六進一！　馬5進4

2.炮二平六！　馬3進4

3.傌九進八

連將殺，紅勝。

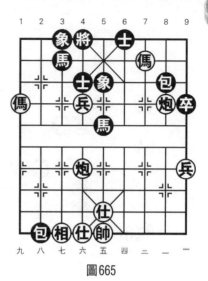

圖665

 第666局

著法（紅先勝）：

1.俥八平五　　士6進5

2.俥五進二！　士4退5

3.俥六進一

連將殺，紅勝。

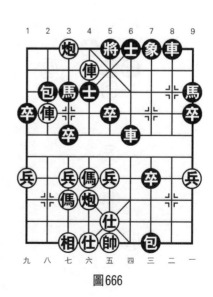

圖666

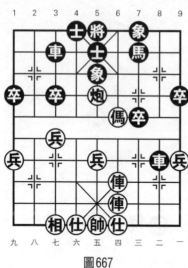

圖667

 第667局

著法（紅先勝）：

1.傌四進五！　車8平5

2.仕四進五　　車5退3

黑如改走馬7進5，則前

傌進七殺，紅勝。

3.傌五進七

絕殺，紅勝。

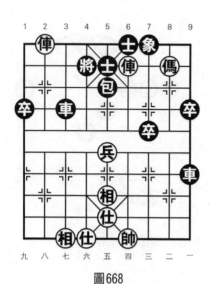

圖668

 第668局

著法（紅先勝）：

1.傌二進四　　將4進1

2.俥八平六！　士5退4

3.俥四平六

連將殺，紅勝。

 ## 第669局

著法（紅先勝，圖669）：

1.俥二平四！ 馬7退6

2.傌二進三

連將殺，紅勝。

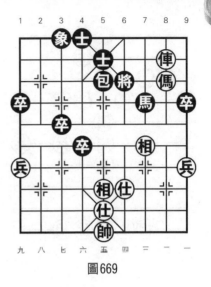

圖669

 ## 第670局

著法（紅先勝）：

1.俥六進一 將5退1

2.炮七進一 士4進5

3.俥六進一

連將殺，紅勝。

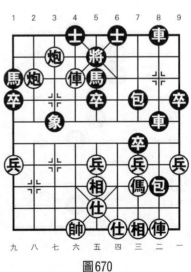

圖670

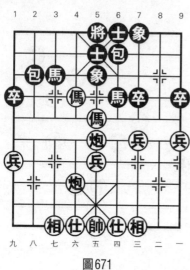

圖671

第671局

著法（紅先勝）：

1.傌六進七！　包6平3

2.傌五進四　　將5平4

3.炮五平六

連將殺，紅勝。

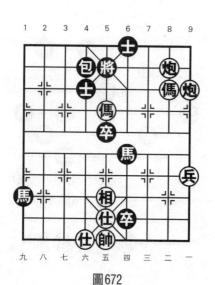

圖672

第672局

著法（紅先勝）：

1.傌二退四　將5退1

2.炮二進一　士6進5

3.炮一進二

連將殺，紅勝。

 第673局

著法（紅先勝，圖673）：

1.傌五進七　將5進1

2.兵四平五　將5平6

3.俥二進三

連將殺，紅勝。

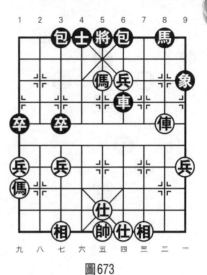

圖673

 第674局

著法（紅先勝）：

1.俥五進一　將6進1

2.俥一進一　將6進1

3.俥五退二

連將殺，紅勝。

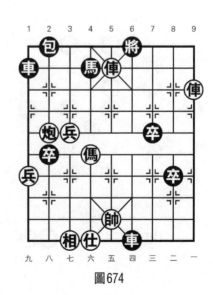

圖674

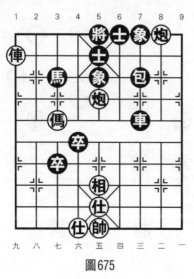

圖675

第675局

著法（紅先勝）：

1.傌七進六！　包7平4

2.俥九平五　　將5平4

3.炮五平六！

連將殺，紅勝。

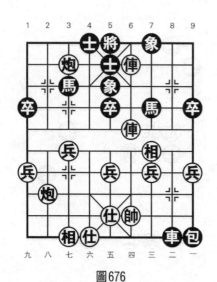

圖676

第676局

著法（紅先勝）：

1.前俥進一！　士5退6

2.俥四進四　　將5進1

3.炮八進六

連將殺，紅勝。

第677局

著法（紅先勝，圖677）：

1.俥六進四！　將4進1

2.兵七平六　車5平4

3.兵六進一

連將殺，紅勝。

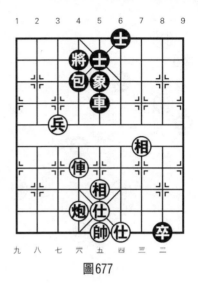

圖677

第678局

著法（紅先勝）：

1.傌五進七　將4進1

2.炮四進五　象5退7

3.炮五進三

連將殺，紅勝。

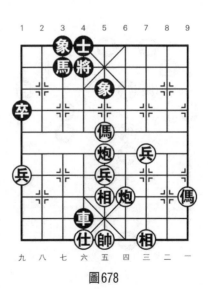

圖678

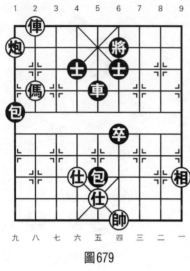

圖679

第679局

著法（紅先勝）：

1.傌八進六　將6平5

黑如改走車5退1，則傌六進八，士6退5，傌八退七，叫將抽車，紅勝定。

2.俥八平五　將5平4

3.傌六進八

連將殺，紅勝。

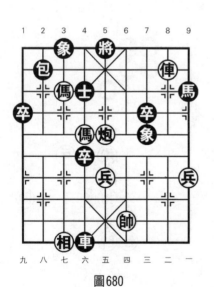

圖680

第680局

著法（紅先勝）：

1.傌六進五　　包2平5

2.俥二平五！　士4退5

3.傌五進三

連將殺，紅勝。

第681局

著法（紅先勝，圖681）：

1.俥四平五！　將5平6

黑如改走將5進1，則炮二退二殺，紅勝；黑又如改走將5平4，則傌三進四殺，紅勝。

2.俥五進一　將6進1

3.炮二退二

連將殺，紅勝。

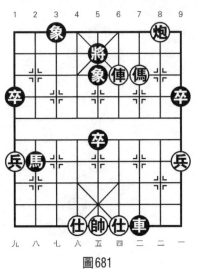

圖681

第682局

著法（紅先勝）：

1.兵四平五！　士4進5

2.俥五進一　將5平6

3.俥五平四

連將殺，紅勝。

圖682

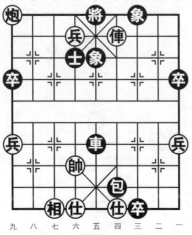

圖683

第683局

著法（紅先勝）：

1.俥四平五！　將5平6

黑如改走士4退5，則兵

六進一，連將殺，紅勝。

2.兵六進一　象5退3

3.兵六平五

連將殺，紅勝。

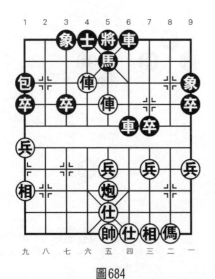

圖684

第684局

著法（紅先勝）：

1.帥五平六　　包1退2

2.俥六進二！　包1平4

3.俥五進二

絕殺，紅勝。

 第685局

著法（紅先勝，圖685）：

1.兵五平四！ 車6退4

2.俥二進一 象9退7

3.俥二平三

連將殺，紅勝。

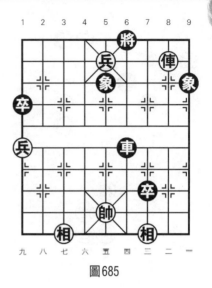

圖685

 第686局

著法（紅先勝）：

1.傌三退五！ 將6平5

2.傌七進八 將5退1

3.俥一進二

連將殺，紅勝。

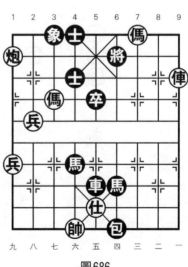

圖686

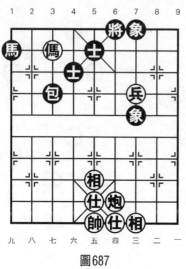

圖687

第687局

著法（紅先勝）：

1.兵三平四　士5進6

2.兵四進一　包3平6

3.兵四進一

連將殺，紅勝。

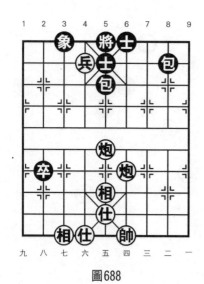

圖688

第688局

著法（紅先勝）：

1.炮四平五　　包8平4

2.前炮平二！　將5平4

3.炮二進五

絕殺，紅勝。

 第689局

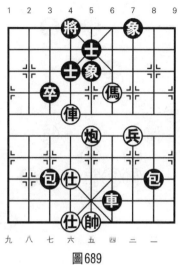

著法（紅先勝，圖689）：

1.傌四進六！　車6退3

2.傌六進八　　將4平5

3.俥六進四

絕殺，紅勝。

圖689

 第690局

著法（紅先勝）：

1.傌四進三　馬6退5

2.俥七平五　馬7進6

3.俥五平四

絕殺，紅勝。

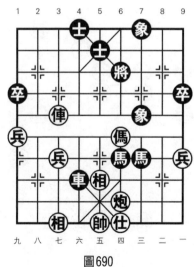

圖690

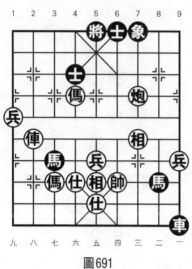

圖691

第691局

著法（紅先勝）：

1. 傌六進四　將5進1

2. 俥八進四　將5進1

3. 炮三進一

連將殺，紅勝。

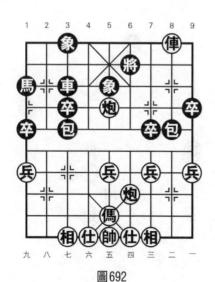

圖692

第692局

著法（紅先勝）：

1. 傌五進四　　包3平6

2. 傌四進五！　包6進5

3. 傌五退四

連將殺，紅勝。

 ## 第693局

著法（紅先勝，圖693）：

1.俥六進三　將6進1

2.馬四進三　將6進1

3.俥六平四

連將殺，紅勝。

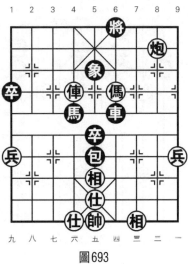

圖693

 ## 第694局

著法（紅先勝）：

1.俥七進二　士5退4

2.馬五進三　將5進1

3.俥七退一

連將殺，紅勝。

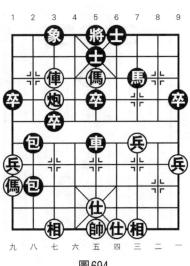

圖694

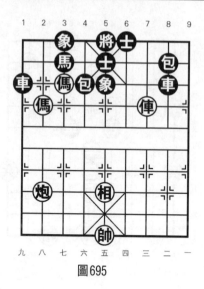

圖695

第695局

著法（紅先勝）：

1.傌八進六！　士5進4

2.炮八進七　　將5進1

3.俥三進二

連將殺，紅勝。

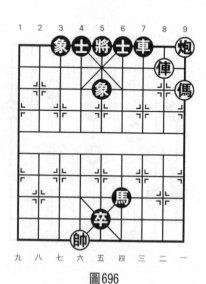

圖696

第696局

著法（紅先勝）：

1.傌一進三　　將5進1

2.傌三退四　　將5退1

3.傌四進六

連將殺，紅勝。

 第 **697** 局

著法（紅先勝，圖697）：

1.炮七平四　　包6平5

2.傌三退四　　包5平6

3.傌四進六

連將殺，紅勝。

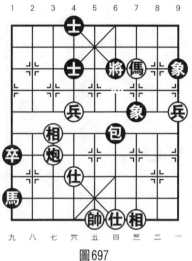

圖697

 第 **698** 局

著法（紅先勝）：

1.炮二進六　　士5退6

2.俥四進五　　將5進1

3.俥四退一

連將殺，紅勝。

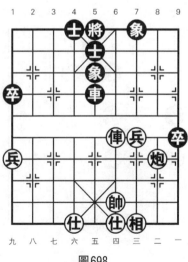

圖698

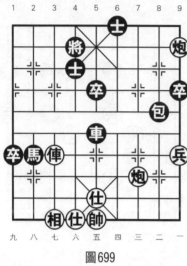

圖699

 第**699**局

著法（紅先勝）：

1. 俥七進五　　將4退1
2. 炮三進七！　士6進5
3. 俥七進一

連將殺，紅勝。

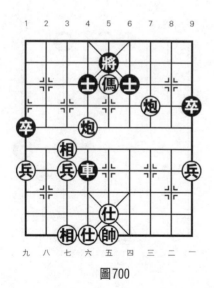

圖700

 第**700**局

著法（紅先勝）：

1. 炮三平五！　將5平6
2. 炮六平四　　士6退5
3. 炮五平四

連將殺，紅勝。

圍棋輕鬆學

象棋輕鬆學

智力運動

棋藝學堂

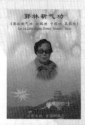

歡迎至本公司購買書籍

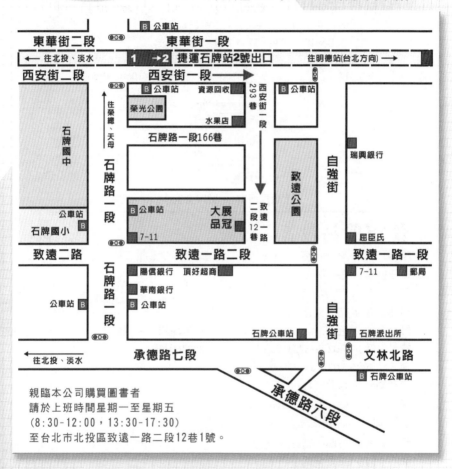

親臨本公司購買圖書者
請於上班時間星期一至星期五
(8:30-12:00，13:30-17:30)
至台北市北投區致遠一路二段12巷1號。

建議路線
1.搭乘捷運
　　淡水信義線石牌站下車，由月台上二號出口出站，二號出口出站後靠右邊，沿著捷運高架往台北方向走(往明德站方向)，其街名為西安街，約80公尺後至西安街一段293巷進入(巷口有一公車站牌，站名為自強街口，勿超過紅綠燈)，再步行約200公尺可達本公司，本公司面對致遠公園。

2.自行開車或騎車
　　由承德路接石牌路，看到陽信銀行右轉，此條即為致遠一路二段，在遇到自強街(紅綠燈)前的巷子左轉，即可看到本公司招牌。

國家圖書館出版品預行編目資料

象棋簡易殺著／吳雁濱 編著
——初版，——臺北市，品冠，2018〔民107.01〕
面；21公分 ——（象棋輕鬆學；17）
ISBN 978－986－5734－73－2（平裝；）

1.象棋

997.12　　　　　　　　　　　　　106021055

象棋簡易殺著

編 著 者／吳雁濱

責任編輯／倪穎生

發 行 人／蔡孟甫

出 版 者／品冠文化出版社

社　　址／台北市北投區（石牌）致遠一路2段12巷1號

電　　話／（02）28233123・28236031・28236033

傳　　眞／（02）28272069

郵政劃撥／19346241

網　　址／www.dah-jaan.com.tw

E－mail／service@dah-jaan.com.tw

承 印 者／傳興印刷有限公司

裝　　訂／眾友企業公司

排 版 者／弘益電腦排版有限公司

授 權 者／安徽科學技術出版社

初版1刷／2018年（民107）1月

定 價／330元

授 權 者／安徽科學技術出版社

大展好書　好書大展
品嘗好書　冠群可期

大展好書　好書大展

品嘗好書　冠群可期